愉快的書法

邱振中 著

《進入書法的 24 個練習》

致讀者

　　這是一部中國書法入門教材，但它和以往所有書法教材都不一樣。

　　人們通常都有過對書寫的關注，但是怎樣了解書法，進入書法，卻很少有這種機緣——即使是學習過書法的人們，也不敢自信地說真正了解這門藝術。然而這種藝術與每一個人的關係又是如此密切，只要你在使用漢字，便多少與書法產生了某種聯繫——傳統觀念認為，一個人書寫的字跡，不論好壞，都反映了他的性格、氣質和修養。此外，書法還集中反映了中國文化的某些重要性質，了解書法是通向中國文化的重要途徑之一。

　　學習書法的困難在於缺少適當的方法。對著字帖，一遍一遍地臨摹，在幾年甚至幾十年的時間裏，讓自己與字帖慢慢融為一體，當然有它特殊的魅力，但是一來花費時間太長，二來成功的把握不大，許多人練習了一輩子書法，還在門外徘徊。我們相信，學習書法一定有一種比較科學的方法，只是這種方法不容易找到。其中的關鍵是對整個書法形式與技法的清晰認識，以及以此為目標的長期的思考和實踐。

　　一部書法基礎教材必須包括最基本的訓練，難度不能太大，然而如果有必要，它又能作為以後深入學習的準備；此外，它必須保持一個適當的分量——應當使人們體會到書法的基本特徵和書寫的樂趣，同時又能夠支持若干年內書寫與創作的實際需要。經過反覆篩選，我們編寫了這部《愉快的書法——進入書法的24個練習》。這24個練習看起來分量不大，做起來也不困難，但它們足以讓人把握中國書法的要義，並進入創作的初始階段。

　　比選擇內容更困難的，是把有關的要領講述透徹，並盡量把動作、感覺的

微妙之處傳達給讀者。我們在詳盡的講解之外，安排了一些問題，以激發大家的思考，也講述了一些故事，看看領悟書法——以至領悟藝術，還有些什麼我們從未經驗過的途徑。

這部教材中安排了較多的背景材料和閱讀材料，並把每一課分成不同功能的若干部分，這樣人們在使用時便享有充分的自由——關心書寫的人們可以先做做練習，希望了解有關知識的人們可以仔細閱讀所有文字；如果家長與孩子一起學習這部教材，不同部分正好適應不同的需要。

在教材中，我們還設計了許多有趣的練習。人們可能想不到書法還能這樣去訓練，但正是這些練習，能幫助你發現書法中那些從未有人談起過的秘密。此外，人們還能通過這些練習，發現書法中所蘊藏的與當代藝術息息相通的許多東西。

學完這部教材大約需要兩到三個月的時間。

當然，我們也可以把它僅僅當作一部讀物，閱讀一遍——這或許是它所能承擔的最輕鬆的任務。我們相信，閱讀過這部教材以後，你的眼睛將有所改變，你將能輕鬆地看出書法作品中許多你原來看不到的細節，從而使你對書法的鑒賞力獲得一個正確的起點。

所有關心書法的人們都不妨讀一讀這部書，做一做這些練習，那麼，即使你以後不再使用毛筆，對於書法，你也絕不是一位陌生者。

邱振中

2010年1月

目　錄

一、執　筆

教學內容：正確、合理的執筆方法；

　　　　　指、腕、肩各關節放鬆的方法與重要性；

　　　　　正確書寫的預備姿勢。

課　　時：一堂課。

工　　具：羊毫大楷一支。

背景知識：

1. 關於執筆，有各種不同的主張，如單鉤法、雙鉤法、五指並執法等。一般來說，都要求「指實掌虛」。即手指緊貼筆桿，而手掌保持空靈，以便指掌配合，書寫時進行各種複雜的操作。單鉤法與拿硬筆相似（圖1），古代曾經普遍使用，但今天很少有人使用，原因是古代席地而坐，案几很矮，用這種方法比較方便；雙鉤法是今天普遍使用的執筆法（圖2）；有些人主張用五指並執法（圖3），認為這樣能讓

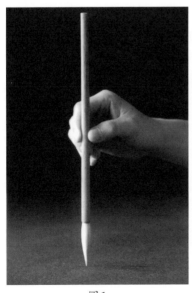

圖1

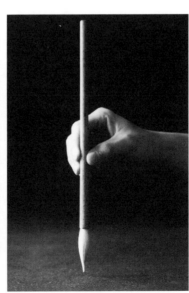

圖2

「指實掌虛」得到最好的貫徹，但這樣執筆時，手的某些部位處於不自然的狀態，影響到一些動作的靈活性。

2. 一般書中介紹的執筆法（圖4）有很大的弊病，它使手腕處於非常緊張的狀態，無法配合其他關節靈活地運動，線條因而缺少生動的變化。這是把「指實掌虛」錯誤地理解成「指實掌豎」的結果。

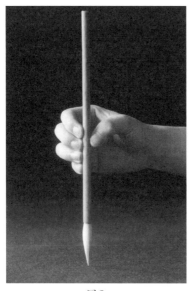 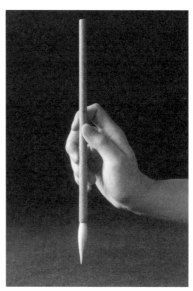

圖3　　　　　　　　　　　圖4

動作解說：

1. 端正地坐在桌前，胸部不要靠著桌沿；左手小臂放在桌上；右手放鬆，下垂於身側。

 注意：手部放鬆時，手掌呈半握拳狀。

2. 右手移到桌面上方，小臂與桌面平行，略高於桌面；手掌姿勢不變，與桌面大致成45°角；手腕平直（圖5）。

 注意：腕、肘、肩盡可能放鬆。

3. 左手把毛筆放在右手拇指、食指、中指之間，三個指頭輕輕貼住筆桿，筆桿垂直（圖6）；右手無名指向外輕輕抵住筆桿，小指輕輕靠在無名指上（圖7）。

 注意：右手各指不要用太大的力氣，只要讓毛筆不掉落就可以了。

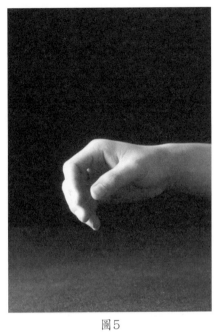

圖5

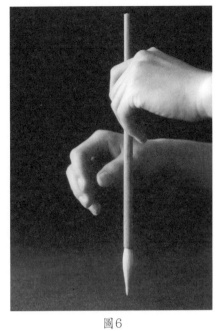

圖6

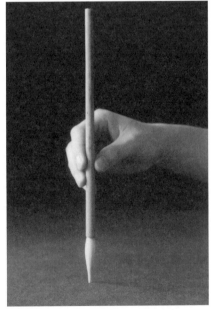

圖7

練　習：

1. 按要求執筆，只使用最小的力量。試著動動手指、手腕，看是不是靈活；活動時，筆桿可傾斜，但停止活動時，筆桿要回到垂直的位置。

2. 用比較大的力氣來執筆，看看手指、手腕還能不能靈活地運動。

> **問題**：執筆為什麼各關節要盡可能放鬆？

3. 保持準確的執筆姿勢，停留三分鐘。休息一會兒，再接著做幾次。

> **注意**：執筆時，身體保持端正，但身體各部分都應保持鬆弛。長時間執筆，關節容易緊張，特別是肩關節。

閱讀與思考：

手槍、鋼琴與書法

20世紀70年代末，瑞典有一位手槍射擊運動員，他的成績離世界紀錄只差幾環。他開始琢磨成績不能提高的原因。他發現伸直手臂瞄準時，手臂有一部分肌肉沒有充分緊張，影響了射擊的穩定性。於是他把槍上的準星從標準的位置向左移動了一個角度，這樣，射擊時他便必須稍稍向右轉動手臂，這時手臂上的所有肌肉都處在良好的工作狀態。不久，他便打破了世界紀錄。

通行的、「豎掌」的執筆方法與這種握槍的方法有某種相似之處：它們都有利於手部的穩定。然而，書寫是需要手部所有關節、肌肉加以靈活配合的活動，它與彈奏鋼琴的要求更相似：手臂任一部分都充分放鬆，但是某一部分需要活動時，便能迅速而準確地加以控制；運動時，動作協調而優美。這正是書寫時所應該做到的。

那位瑞典運動員也給我們以重要的啟示，那就是人們應該怎樣經由思考，確立一個合理的目標，然後把自己一步步從通行的、「準確的」姿勢和觀念中解放出來。

二、空中運筆

教學內容：書寫時整個手臂協調動作的重要性；

放鬆是協調動作的前提；

正確書寫的初步體驗。

課　　時：一堂課。

工　　具：羊毫大楷一支。

背景知識：

1. 蘸墨書寫時，筆在紙上會遇到一定的阻力，初學者不知道應該怎樣使用力量，很容易緊張，從而使動作失去協調感。動作協調與否在很大程度上會反映在書寫的字跡上。空中運筆練習可以幫助學生在正式書寫之前體會到協調運動所帶來的特殊感覺。這種感覺很難用其他方法獲得。

2. 古代即有「書空」、「畫被」的故事，指的是用手指在空中、在被子上畫字，說明學習書法的專心、刻苦，這與我們的「空中運筆」練習目標不完全一樣。

3. 有一個故事說，東晉書法家王獻之小時練字，他父親從背後抽他的筆管，看他握筆緊不緊。人們通常認為握筆越緊越好，這是不對的。初學者手指一使勁，腕、肩就緊張，根本無法按要求完成書寫的動作。

動作解說：

1. 保持正確的執筆姿勢，筆尖不接觸桌面，把毛筆移向身體左側盡可能遠的位置；從左至右，在空中書寫盡可能長的橫畫，速度均勻、運行平穩，保持筆桿垂直。

> **注意**：1. 身體不要隨著手的動作而左右傾斜。
>
> 　　　　2. 肩部特別容易緊張，應注意放鬆。

3. 檢查肩部是否放鬆的一種方法：學生站立，向前平伸右臂，掌心向下；教師托住學生手掌，學生盡量放鬆；教師突然放開手，學生手臂落於身側。如落下後手臂即貼於身側，說明學生肩部並未放鬆，如落下後手臂繼續擺動數次，慢慢停下，說明肩部已經放鬆。想一想，為什麼？

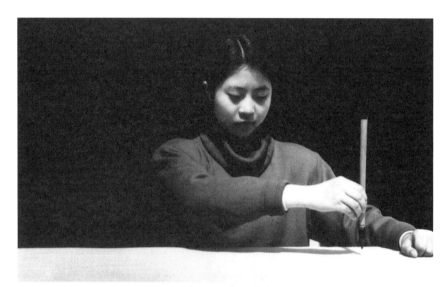

橫畫開始時的姿勢

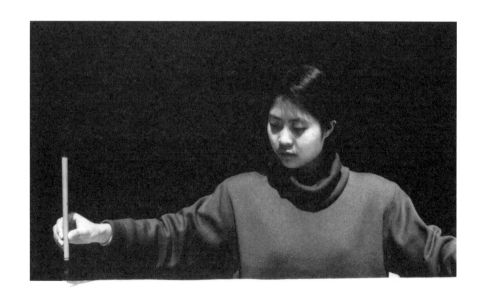

橫畫結束時的姿勢

2. 把毛筆移向身體前方盡可能遠的位置（右手接近於伸直），在空中書寫盡
 可能長的豎畫，速度均勻、運行平穩，保持筆桿垂直。筆劃與桌沿垂直。

 注意：毛筆逐漸接近身體時，身體不要向後倒，而應用手臂和肩關節一
 起來控制筆的移動。不論書寫長的橫畫還是豎畫，肩關節活動的
 範圍都很大。

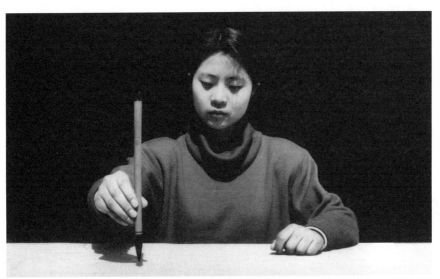

豎畫開始時的姿勢

豎畫結束時的姿勢

練　習：

1. 空中運筆，書寫盡可能長的橫線五十次。可以用不同的速度書寫，但每一次必須保持均勻、平直、穩定。

2. 閉上眼睛，一邊在空中書寫盡可能長的橫線，一邊想像這條在空中延伸的長長的、平直的線條。練習二十次。

> **注意**：藝術是訓練想像力的最好領域。這是書法訓練中最初的想像力練習。閉上眼睛能使你專注於自己的內心活動。

3. 按練習1的要求，在空中書寫盡可能長的豎線五十次。

4. 按練習2的要求，在空中書寫盡可能長的豎線二十次。

> **問題**：閉上眼睛和不閉上眼睛進行練習，心中有什麼不同的感覺？

閱讀與思考：

對自己感覺的關注

人們隨時隨地會產生各種各樣的感覺，但很少會去關注自己的感覺並進行思考。書寫是一種大量進行的日常活動，人們幾乎從不去注意自己書寫時感覺有一些怎樣的變化。

書寫是一種需要充分配合的活動。首先，它是由手部各肌肉群控制的一種運動，同時又與文字信息、圖形組織有關，因此又是一種複雜的精神活動，所有要素之間的關係是在長期使用中慢慢形成的，而且都隱沒在潛意識中，很難有意識地加以調整。學習書法看起來僅僅是練習手臂的動作，但實質上是調整這種複雜的關係。要調整潛意識中的各種關係，首先要盡可能把它們提取到意識層面上來，也就是說，使它成為能加以觀察、思考的對象。感受自己的動作，正是一種簡單可行的、初步的訓練。閉上眼睛，是為了摒除一切可能的干擾，去關注那些從未關注過的、極容易被忽略的東西。

三、落　筆

背景知識：

1. 毛筆頭部由獸毫製成，毛筆著紙時，筆毫會產生彎曲，而且隨著毛筆下按程度的不同，彎曲的程度也不一樣。此外，彎曲還有方向的區別，有時筆尖指向一個方向（圖a），有時筆尖被裹在筆毫中（圖b），就看不出筆尖的指向了。這是毛筆兩種不同的落筆方式。

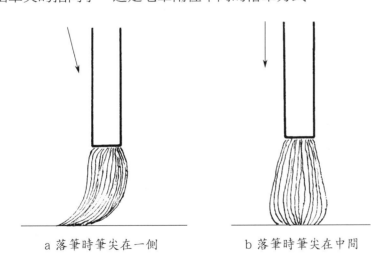

　　a 落筆時筆尖在一側　　　　　　b 落筆時筆尖在中間

2. 實際書寫時，控制落筆的動作幅度非常小，從別人的書寫中很難觀察到落筆的操作，在自己的書寫中，它也是一個容易忽略的環節。毛筆技法的關鍵之一，是在書寫時準確地控制筆尖的指向，而控制筆尖落紙的方向和位置，將影響到此後的各種操作。

動作解說：

1. 蘸墨，保持筆桿垂直；筆尖著紙後，下按，同時按圖a箭頭所示水平方向略為移動筆桿，讓筆毫在紙上形成圖中所示的圖形。

 注意： 筆桿移動時，筆尖的位置不能移動。

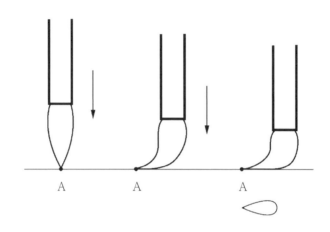

a 落筆時筆尖位置（A）不能移動

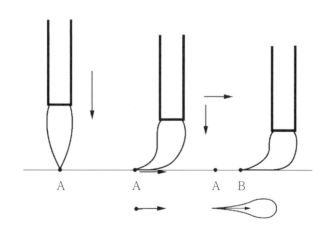

b 落筆時筆尖位置如果移動（A→B），會影響筆畫的準確性

2. 按圖中所示的不同方向落筆，畫出每一次所形成的圖形的軸線，檢查其
 方向的準確性。

> **注意**：每一次書寫時要把筆毫在硯臺上理平整。由於每一支毛筆筆毫的
> 彈性和豐滿程度都不相同，落筆不一定形成標準的圖形，只要方
> 向準確，落筆時筆尖沒移動，便是正確的書寫。

3. 蘸墨，將毛筆垂直落在紙上。觀察在紙上形成的墨點；找到筆尖開始落下的位置。

> **注意：**保持筆桿垂直。如開始落下的位置不在墨點中部，一定是書寫時未保持筆桿垂直，筆毫沒理整齊。

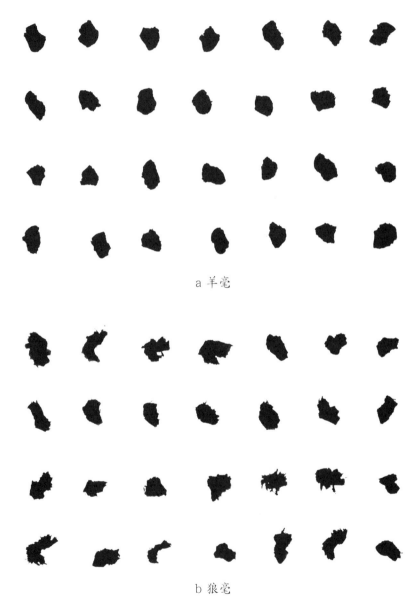

a 羊毫

b 狼毫

不同性質的筆垂直落筆時形成不同形狀的黑點。
注意墨點形狀的複雜變化，它們永遠不會重複。

練　習：

1. 用一支乾淨、乾燥的毛筆做各種落筆練習，仔細觀察筆毫落紙時的變化。

> **注意**：乾淨而乾燥的筆毫總是呈分散狀，沒法聚成一個「筆尖」，但這種練習能讓人看清筆毫在落紙時所發生的變化。

乾燥的筆垂直落下

乾燥的筆從一側落下

2. 將筆毫蘸上清水，做各種落筆練習，仔細觀察筆毫落紙時的變化。

> **問題**：蘸水與不蘸水做落筆練習，手上的感覺有什麼不同的地方？

3. 用鉛筆在紙上畫出一些十字形標記，以交叉點為筆尖落下的點，做各種方向的落筆練習，直到能準確地控制落筆的位置。

筆尖落紙後筆桿稍稍移向一側

筆桿垂直落下

四、平直線

教學內容：中鋒運筆的基本方法；

　　　　　簡單線條的平穩與渾厚；

　　　　　對書寫中的阻力（筆與紙的摩擦力）的初步體驗。

課　　時：二堂課。

工　　具：羊毫大楷一支。

背景知識：

1.毛筆線條有一定的寬度，線條兩側各形成一條邊緣線，書寫時，筆尖就在兩側的邊緣線之間移動。如果書寫時筆尖一直處於線條中線的位置，這時的書寫方式便稱為「中鋒」；這樣寫出的線條，兩條邊緣線具有同樣的特徵，線條因此而顯得圓渾、凝重、厚實。中鋒是書法中最基本的一種筆法。

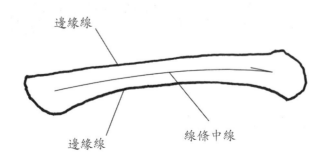

邊緣線

邊緣線　　　　線條中線

2. 怎樣控制中鋒呢？落筆方向對保持中鋒運筆有重要影響。如落筆方向與書寫方向一致（圖a），自然保證了中鋒運筆；如垂直落筆，也能保證中鋒運筆（圖b）；如落筆方向與書寫方向不一致，則需調整筆尖的指向，以保證中鋒運筆（圖c），但本課暫不練習這種控制方法。

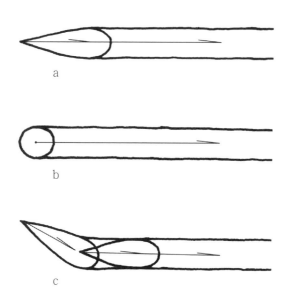

動作解說：

1. 按圖中所示方向落筆，向右行筆，在紙上書寫粗細均勻的橫線。橫線與桌沿平行，長度不小於40cm。

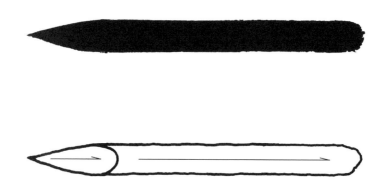

2. 按圖中所示垂直落筆後，向右行筆，書寫粗細均勻的橫線。橫線要求同
 上。

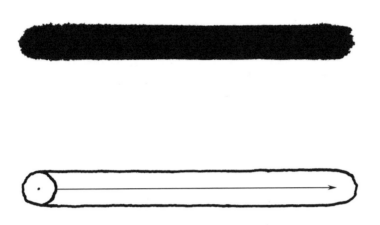

注意：筆落於紙上後，高度不要改變，否則會出現下圖所示的效果。橫
線結束時不需要額外的動作，提筆就可以。紙張放正。

3. 按圖a所示方向落筆，向下行筆，在紙上書寫粗細均勻的豎線。豎線與桌沿垂直，長度不小於30cm。

4. 按圖b所示垂直落筆後，向下行筆，書寫粗細均勻的豎線，豎線要求同上。

提示：回憶第二課空中運筆練習中的收穫和有關注意事項。

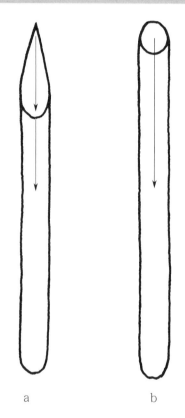

a b

練　習：

1. 用乾燥的毛筆在紙上書寫中鋒橫、豎線，各五十次；蘸水，在紙上書寫橫、豎線，各五十次；蘸墨，在紙上書寫橫、豎線，各五十次。

問題：三次書寫是否有不同的感覺？

2. 書寫一條橫線時，中途提高手臂，在空中移動一段距離後，再落筆於紙上，接著寫完這條線。紙上兩段墨線要求保持在一條直線上，粗細相同。練習五十次。

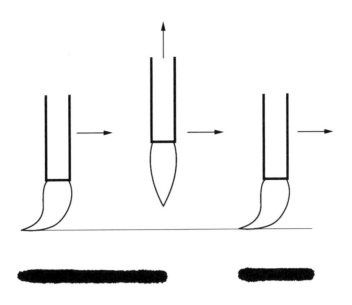

3. 用與練習2相同的方法書寫豎線，五十次。

4. 書寫圖示各種方向的線段，並保證中鋒運筆，線條均勻、平直。

提示：注意落筆方向與線段方向的同一性。

閱讀與思考：

不會把手臂放在桌上寫字

這是一個真實的故事。

夏琦的父親是一位書法教師。她六歲生日那天，父親給了她一支毛筆，要她每天懸起手臂，臨寫十六個顏體楷書。過了兩年，夏琦小學三年級，學校要上書法課了。老師把手臂放在桌上，寫給同學們看，要大家跟著她做。夏琦舉起手，老師說：「你有什麼問題？」

夏琦說：「我不會把手臂放在桌上寫毛筆字。」

五、藏　鋒

教學內容：藏鋒的含義和作用；

　　　　　兩種藏鋒的書寫方法。

課　　時：一堂課。

工　　具：羊毫大楷一支。

背景知識：

1. 藏鋒指筆尖落紙和離紙時的痕跡被隱藏在點畫的內部。將不使用藏鋒筆法和使用藏鋒筆法的線條作一比較，便能清楚地看出藏鋒對線條的影響。不使用藏鋒筆法的線條鋒利、爽快，使用藏鋒筆法的線條圓渾、含蓄。

2. 藏鋒有兩種方法：第一種，垂直落筆時，筆尖的痕跡已被掩藏在墨點中（圖a）；第二種，依靠筆尖的環繞，用墨線把筆尖的痕跡包裹起來（圖b）。

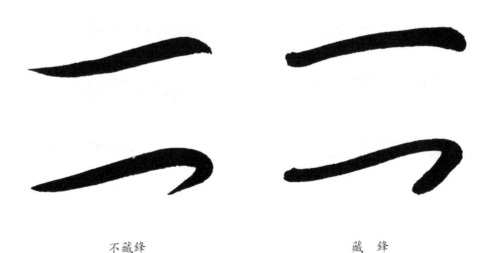

不藏鋒　　　　　　　　　　　　　　　藏　鋒

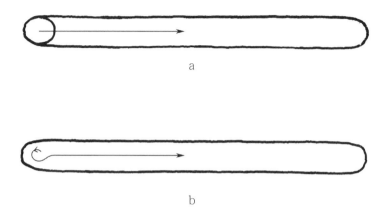

a

b

3. 一般來說，藏鋒的動作很小，經常在一瞬間便已完成，因此不容易觀察，但它對線條的品質、性質影響卻很大。

4. 藏鋒與其他動作配合在一起，可以用來控制筆劃端部的各種形狀，是一種用途廣泛的、基本的筆法。

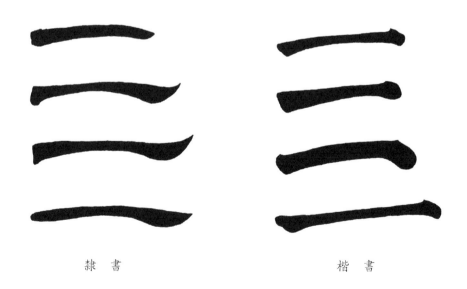

隸　書　　　　　　　　　　　楷　書

注意這些橫畫起端形狀的變化

動作解說：

1. 筆桿垂直，筆尖輕輕落在紙上，逆時針方向繞一小圈，同時下按，當筆尖處於正後方時，筆毫下按正好達到線條寬度；然後向右移動毛筆；收筆時，筆桿稍為上提，筆尖順時針繞一小圈，提筆離紙。

> **注意**：1. 筆尖落紙時極輕極輕，所畫出的小圓也極小極小。
>
> 2. 做藏鋒動作時，速度比書寫橫線可稍慢一些，但不能有停頓，也不能過於緩慢。
>
> 3. 筆尖環繞的同時下按，達到線條所需要的寬度時，即停止下按的動作。

2. 書寫豎向線條時要求同上，注意筆尖環繞的方向。

練　習：

1. 按圖示的各個方向書寫藏鋒線條。同一方向線條可用不同速度各書寫若干遍。

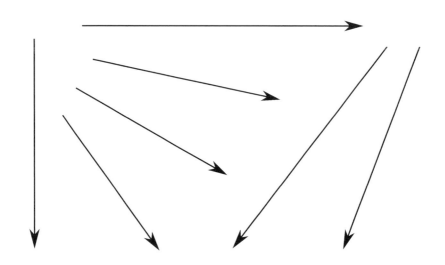

2. 用兩種不同的藏鋒方法書寫橫向線條。

> **問題**：兩種方法書寫的線條看起來有什麼區別？書寫時有什麼不同的感覺？

閱讀與思考：

柔軟的筆毫

　　毛筆一般用竹子做筆桿，用動物的毛做筆頭，這些毛被稱做筆毫；蘸墨以後，筆毫聚在一起，形成一個尖頭，我們把它稱做筆尖、筆鋒——看筆尖那鋒利的樣子，真好像一下便能把紙扎個窟窿呢！哦，別擔心，筆毫是軟的，扎不破紙，倒是它一碰著紙，便會乖乖地彎下腰，跟著筆桿乖乖地移動。書法家手中的筆桿可生動了，左一轉，右一提，不知道一支筆在他們手中能玩出多少花樣——有時只要手腕那麼微微一動，筆毫就忙不迭地扭動起來。

　　古人說：「惟筆軟則奇怪生焉。」意思是說，由於筆毫柔軟，因此寫出的筆劃有各種各樣的變化。

這種變化是沒有窮盡的。每個人寫出的線條都不一樣，一個人每次寫出的線條又都不一樣，你想想，幾千年寫下來，存下了多少不一樣的線條呀！所以有人說，書法是世界上最複雜的徒手線的集合。

　　你開始學習書法了，每天你都用你的毛筆，為書法增加一些永遠沒人能夠重複的線條。

六、距離相等的直線

教學內容：對直線間距離的敏感和控制；

　　　　　字結構中等距離直線的作用。

課　　時：一堂課。

工　　具：羊毫大楷一支、鉛筆一支。

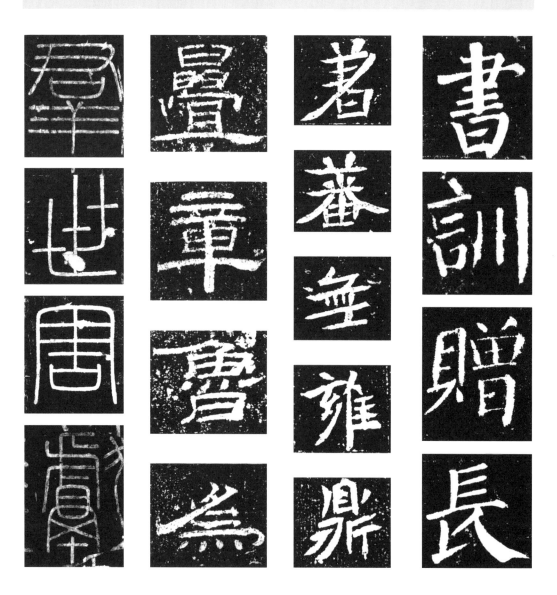

背景知識：

　　一個字由多個筆劃組成，筆劃之間有各種各樣的結構上的關係，等距離排列是最常見的一種關係。然而書寫一個完整的字時，這種關係與其他關係混在一起，不容易觀察，也不容易掌握，單獨抽出有關筆劃來進行練習，可以發現，把握這種關係並不困難。（圖見上頁）

練　習：

　　1. 找出「背景知識」附圖各字中的等距離直線線段，用鉛筆把它們在紙上臨寫出來。

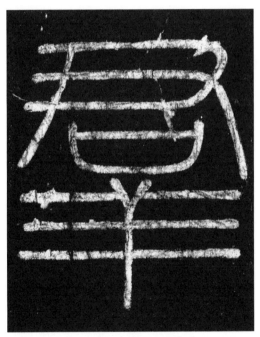

示例：群（《嶧山碑》）

2. 用鉛筆在圖示兩線段中間添上相等長度的：（1）一條線，（2）兩條線，（3）三條線，使各線段的距離相等。

3. 用毛筆做上述練習，藏鋒，線條均勻、平直。
4. 利用下圖，按練習2、3的要求進行練習。

5. 用鉛筆臨寫圖示各組線段，線條平直，書寫時速度均勻，各線段距離均等。每一線段不短於4cm。

6. 用毛筆臨寫上圖各組線段，每組20遍，藏鋒，線條均勻、平直，各線段距離均等；每一線段不短於10cm，不窄於0.5cm。

七、復習與應用 I

教學內容：將所學習的技法應用於簡單字結構的書寫；
建立對字結構的初步認識。

課　　時：二堂課。

工　　具：羊毫大楷一支。

背景知識：

1. 漢字書體有篆書、隸書、楷書、行書、草書等。篆書是最古老的字體，
人們對篆書通常都有一種畏懼的心理，認為它難認、難寫。篆書包括甲

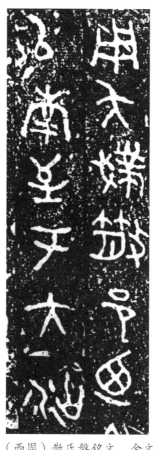
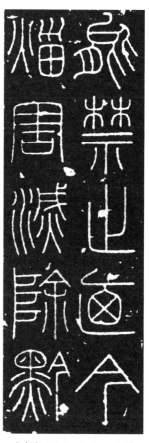

　（商）甲骨文　　　　（西周）散氏盤銘文　金文　　　（秦）嶧山刻石　小篆

骨文、金文、小篆等類別，其中小篆是距我們時間最近的一種，其實只要掌握一些常用偏旁、部首的寫法，便能認識大部分小篆了。有一部分小篆，與楷書的結構沒什麼區別。

2. 篆書是漢字書法中技法最簡單的書體，前面所學習的中鋒、藏鋒，是篆書筆法中最重要的成分，再加上後面要學習的轉筆，這就是小篆筆法的全部內容了。小篆的字結構，均勻分佈是最明顯的特點，第六課中已學習過一種安排均勻分佈筆劃的方法。

練　習：

1. 按下圖所標示的筆劃順序臨寫「三」字，筆劃平直、均勻，藏鋒。

2. 按所示筆劃順序臨寫「用」字，筆劃平直、均勻，藏鋒。

3. 按所示筆劃順序臨寫「羊」字，筆劃平直、均勻、藏鋒。

4. 用有方格和無方格的紙分別臨寫「三」、「用」、「羊」字，各五遍。

問題：哪一種臨寫更困難？為什麼？

5. 在紙上疊出邊長8cm～10cm的方格，臨寫「三」、「用」、「羊」等字，各二十遍。

提示：1. 如果結構方面有困難，將第六課復習一遍。

2. 如果筆劃不平直、不均勻，將第二、第三課復習一遍。

閱讀與思考：

各種書體的關係

中國書法包括五種書體：篆書、隸書、楷書、行書和草書。楷書大家最熟悉，行書見的也不少，隸書在今天已經作為一種美術字來使用，篆書太難認，草書認不出，更欣賞不了。這是人們通常的看法。

從書法藝術的角度來說，這五種書體之間，聯繫十分緊密。

從書寫的角度來看，書法只有平動、提按、轉動等不多的幾種基本技法，不同書體，不過是這些基本筆法的不同組合而已。當你學習一種字體的時候，

其實已經無意中跨進了其他字體的領域；如果從感動我們的角度來說，不同字體不過是線條運動的節奏不同而已，只要你對線條真正敏感，能欣賞一種字體，就肯定能欣賞所有的字體。

　　要欣賞一件篆書或草書作品，不一定要認識那些字。古人就說過，真正懂得書法的人，面對書法的時候，只注意到作品的神采，根本注意不到每個字具體的寫法。當然，認識那些字能讓我們心安理得地去觀賞——那就去認一認那幾個篆字、草字吧！認識幾個篆字有攀登險峰的快感，認識幾個草字還能用在生活中呢！

八、手腕的靈活運動

教學內容：控制筆尖指向的兩種方式；

手腕靈活運動的重要性；

腕部各個方向的靈活運動。

課　　時：一堂課。

工　　具：羊毫大楷一支。

背景知識：

1. 如果書寫彎曲的線條，同時又要保持中鋒運行，便需要調整筆尖的指向（圖a），這是靠筆桿的轉動來實現的（圖b）。控制筆桿的轉動有兩種方法，一是用手指搓動筆桿，二是靠手腕的轉動，帶動筆桿。第一種方法學起來比較簡單，但線條不夠流暢，在快速書寫的行、草書中也無法運用；第二種方法學習起來困難一些，但用它能寫出高品質的線條，同時也是深入學習的基礎。

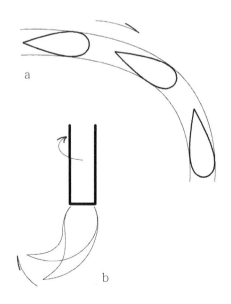

2. 用手腕來控制筆尖的指向，要求腕部能做各種方向的靈活運動，第一課對執筆的要求，保證了手腕關節最大限度的活動範圍，不過要做到靈活地控制筆的運動，需要專門加以練習。

動作解說：

1. 按圖示方向，執筆在空中擺動；手腕關節盡可能放鬆。

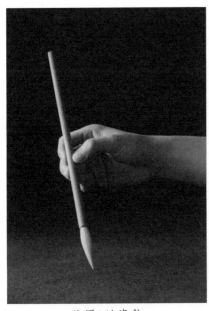
位置1的姿勢

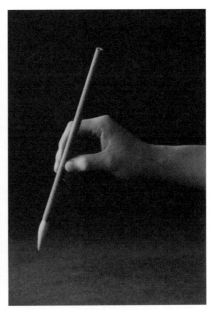
位置2的姿勢

提示：擺動時整個手掌在不停地轉動、翻動，但要注意，手掌與小臂處於平直狀態，是兩者之間的基本位置，不管執筆做什麼動作，都是圍繞這個位置而運行的；操作時，手掌、小臂都要時時準備回到這種狀態中去。

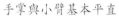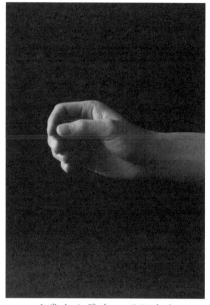

手掌與小臂基本平直　　　　　　手掌與小臂有一明顯夾角

2. 按下圖所示方向，執筆在空中擺動，手腕關節盡可能放鬆。

3. 小臂不動，用手腕控制筆，在空中順時針連續旋轉；肩、肘、腕關節均盡量放鬆，動作流暢。

> 提示：1. 細心體察旋轉時的流暢性，找到那些不夠流暢的位置，想一想，為什麼？在那些位置上反覆進行練習。
>
> 2. 注意手掌與小臂的關係，旋轉時兩者的相對位置不停地在變動。

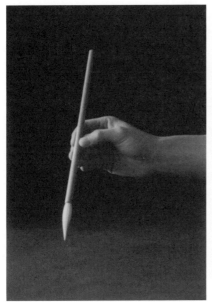

位置1的姿勢

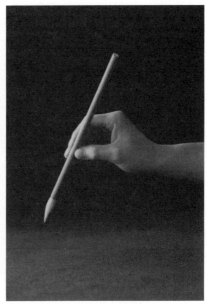

位置2的姿勢

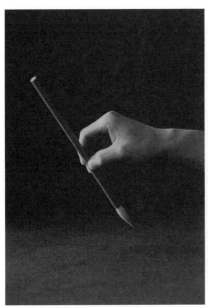

位置3的姿勢

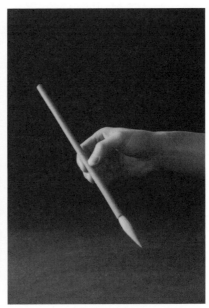

位置4的姿勢

4. 執筆逆時針做空中旋轉練習，要求同上。

5. 按下圖所示，在空中做S形運筆動作，連貫、流暢。

練　習：

1. 小臂不動，徒手在空中做擺動、環形運動（順、逆時針方向）與S形運動練習，直至靈活而流暢。

2. 徒手做上述練習，但小臂隨著動作的變化而自由活動。

> **問題：**兩組練習中哪一組更自然、更流暢？你能從中體會到手臂各部分協調動作的意義嗎？

3. 執筆，做擺動及環形運動（順、逆時針方向）與S形運筆練習，直至靈活而流暢。

> **提示：**這是一些基礎性的練習，以後每次書寫之前，都可以做一些這樣的練習，作為書寫的準備活動。

4. 在任何可能的場合，隨時隨地做本課所學習的徒手運動練習。

九、弧　線

背景知識：

1. 一個字總是由直線和弧線組成的，中鋒直線的寫法已經學過，弧線是另一半。

2. 弧線的前進方向在不停地改變，要保證做到中鋒，就必須不斷控制筆尖的方向。前一練習的內容就是讓手腕變得靈活，好用來控制方向。

練　習：

1. 保持中鋒運筆，在紙上書寫圖示弧形線段。

> **提示**：1. 用手腕控制筆。
>
> 　　　　2. 如書寫有困難，先復習第八課，做徒手練習和不蘸墨的紙上練習。

2. 藏鋒，保持中鋒運筆，在紙上書寫S線。

提示：1.可先做空中運筆練習和不蘸墨的紙上練習。

2.靠手腕帶動筆。

3.書寫時筆桿會隨手腕自然擺動。

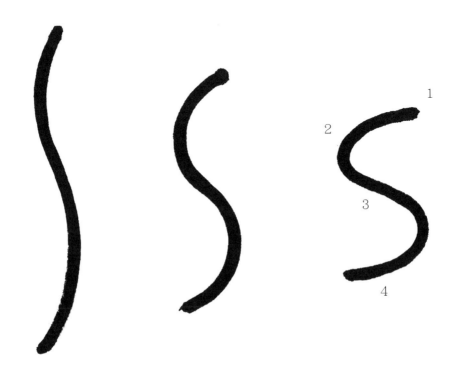

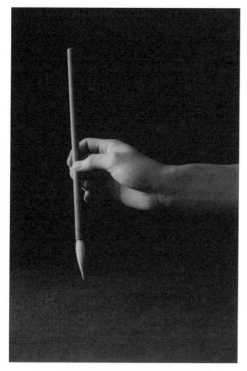

位置1的姿勢

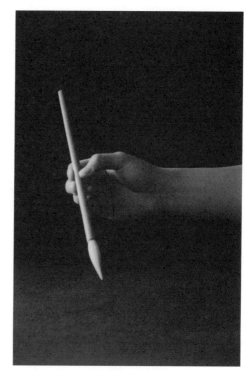

位置2的姿勢

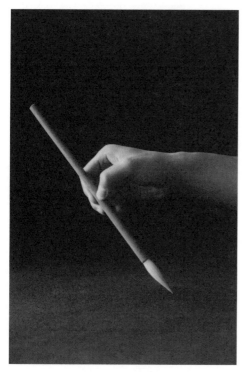

位置1的姿勢

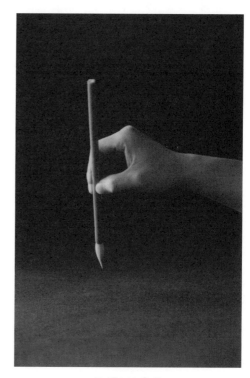

位置2的姿勢

3. 保持中鋒運筆，書寫圖示各種位置的弧線，流暢、均勻，藏鋒。熟練後，用各種不同的速度再書寫幾遍。

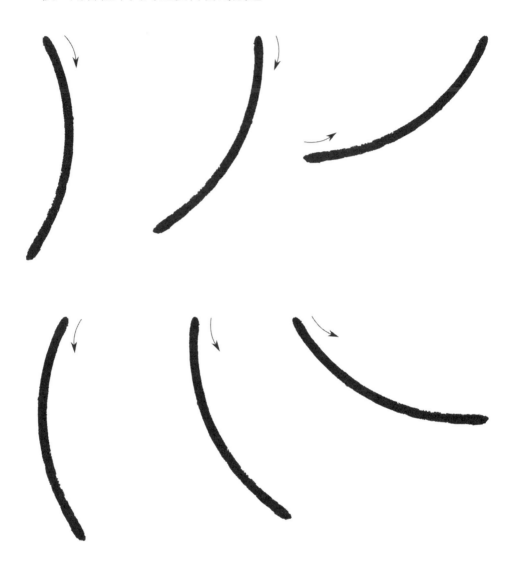

4. 書寫如圖所示彎曲程度不同的弧線，要求同上。

問題：書寫時有什麼不同的感覺？哪一種更難寫？

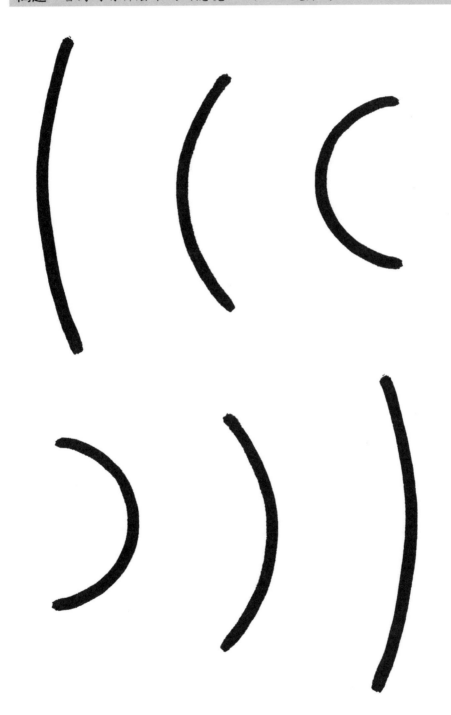

5. 書寫不同彎曲程度的S線，線條粗細均勻，書寫時速度均勻。

閱讀與思考：

毛　筆

　　毛筆根據所使用的獸毛種類的不同而具有不同的彈性，彈性強的獸毫叫「硬豪」，彈性差的獸毫叫「軟豪」。「狼毫筆」用的是黃鼠狼尾巴上的毛，彈性強，但筆劃不容易寫得圓轉、豐滿；「羊毫筆」用的是羊毛，彈性差，但寫出的筆劃圓潤、飽滿。

　　一般說來，「羊毫筆」適合寫篆書、隸書和楷書，「狼毫筆」適合寫行書和草書；然而，在書法家筆下，並不存在任何規定，「狼毫筆」寫篆書、隸書、楷書，「羊毫筆」寫行書、草書，都有成功的例子。只是初學者按字體選用適當的工具，方便一些，到了一定程度，應該試試用不同的筆來書寫同一種字體，像這一部教材中，就有用不同種類毛筆做同一個練習的例子。

　　人們還把不同性能的獸毫混雜在一起，這樣的筆叫做「兼毫」，它彈性適中，比較容易控制。

十、距離相等的弧線

教學內容：對弧線間距離的敏感；
　　　　　弧線的均勻排列；
　　　　　字結構中等距離弧線的作用。
課　　時：二堂課。
工　　具：羊毫大楷一支、鉛筆一支。

 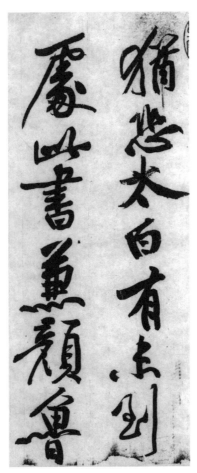

（西漢）《武威儀禮簡》　　（宋）黃庭堅《黃州寒食詩跋》　　（清）鄧石如·篆書

這些作品中有一些平直的筆畫，但仔細觀察，可以發現它們仍然包含一個很小的弧度。

背景知識：

1. 因為實際書寫時，筆劃很難保持標準的直線，總會有一些彎曲，因此書法作品中絕大部分筆劃都是弧線，掌握各種弧線之間的關係，對安排好字的結構有重要的意義。

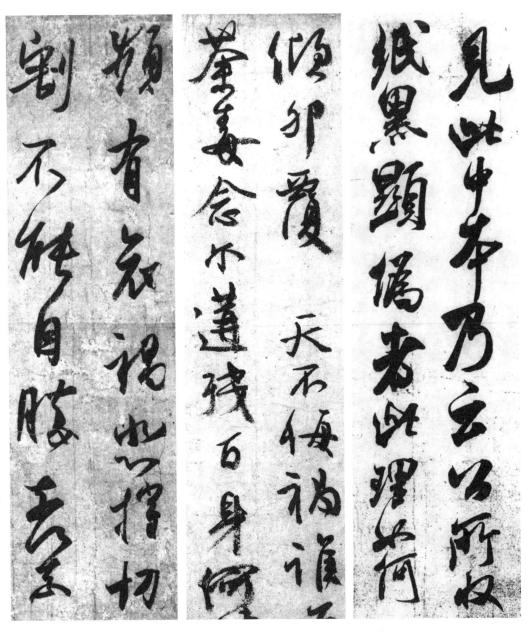

（東晉）王羲之《頻有哀禍帖》　　（唐）顏真卿《祭侄稿》　　（宋）米芾《賀鑄帖》

行書是最常用的字體，這些行書作品中幾乎找不到一條真正的直線。

2. 距離均勻的弧線是各種弧線關係中最簡單的一種，這些弧線使字的結構
 產生一種特殊的節奏和韻律。

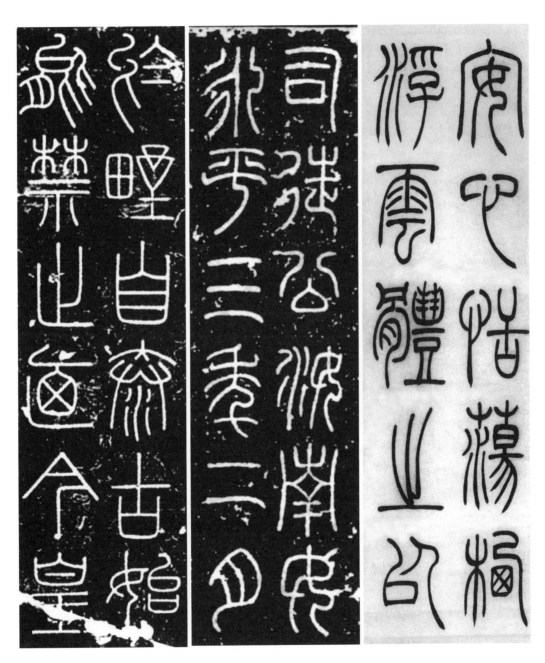

（秦）《嶧山碑》　　　　　（漢）《袁安碑》　　　　（清）吳讓之·篆書

篆書中這一類例子非常豐富。

練　習：

1. 找出附圖1各字中距離相等的弧線10處，用鉛筆在紙上把它們臨寫下來，仔細研究它們的關係後，把整個字的結構補充完整；擦去有關筆劃，將平行弧線修改為不平行，觀察這種修改對整個字結構的影響。

示例：滅（《嶧山碑》）

第一組距離相等的弧線

第二組距離相等的弧線

2. 用鉛筆在兩條弧線之間添上相同形狀的：（1）一條弧線，（2）兩條弧
線，（3）三條弧線，使每條弧線的距離相等。

愉快的書法

3. 用毛筆做上述練習；線條均勻，藏鋒。

4. 用鉛筆臨寫圖示各組弧線，線條平穩，書寫時速度均勻，各弧線距離相
 等。每一條弧線不短於4cm。

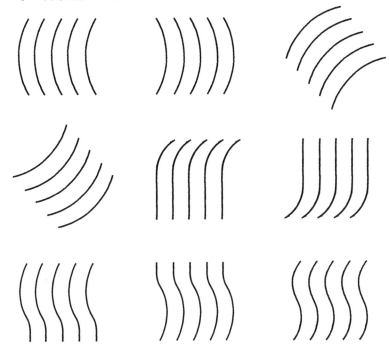

5. 用毛筆臨寫圖示各組弧線，藏鋒，線條均勻、平穩，距離相等。每一條
 弧線不短於10cm，不窄於0.5cm。

閱讀與思考：

紙

　　書寫書法作品最好是用宣紙，但宣紙的價格比較高，平時練習書法可以用
各種吸水性比較好，但又不是太光潔的紙張。用光潔的紙張，筆毫容易滑過
去，寫出的筆劃沒有力量。不同的紙張表面的粗糙程度不一樣，書寫的時候，
如果仔細地去體會，會發現手上的感覺也不一樣。越粗糙的紙張，雖寫的時候
越費力，但筆劃顯得有力量。練習用的紙，不要太光潔，也不要太粗糙。

　　「手上的感覺」是一種十分重要的體驗，要盡可能記住各種「手上的感
覺」。

十一 距離、位置、形狀逐漸變化的線

教學內容：對距離和形狀逐漸變化的直線與曲線的敏感；
　　　　　　對字結構中線條關係變化規律的敏感。
課　　時：三堂課。
工　　具：羊毫大楷一支、鉛筆一支。

背景知識：

1. 綜合各種字體來看，字結構中真正平行而又距離相等的線條還是比較少見的，而在平行、等距這一基礎上發展起來的平行漸變線條卻隨處可見。

2. 平行漸變有三種情況：距離漸變（圖a）、位置漸變（圖b）、形狀漸變（圖c）。安排平行漸變線條，是一種非常重要的能力，它是自由處理字結構的基礎之一。

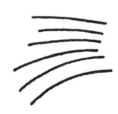

作品中距離漸變往往與位置漸變和形狀漸變糅合在一起，如「蕩」字右邊弧度逐漸增大的一些筆劃，便是距離漸變與形狀漸變結合的典型例子。

a 距離漸變

b 位置漸變

c 形狀漸變

3. 線條的平行和漸變關係不僅出現在一個字的結構中，也經常出現在一篇
 字的各種筆劃之間，它是熟練書寫時必然會出現的現象。

練　習：

1. 用鉛筆臨寫圖中各組線條，速度均勻，距離準確；每條線不短於4cm。

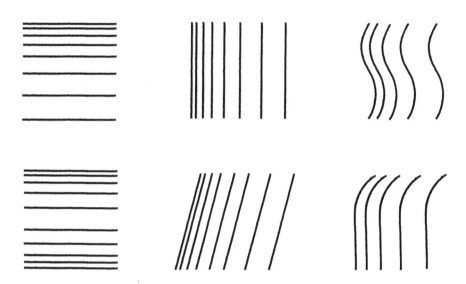

2. 用毛筆臨寫上圖各組線條，藏鋒，線條均勻；每條線不短於10cm，不窄
 於0.5cm。

3. 按練習1、2的要求分別用鉛筆和毛筆臨寫下圖各組線條。

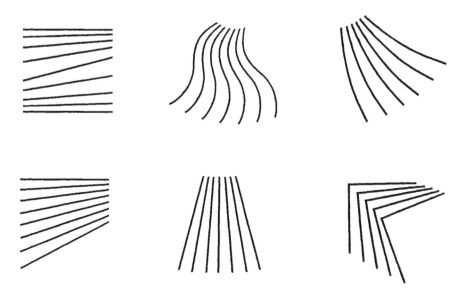

4. 按練習1、2的要求分別用鉛筆和毛筆臨寫下圖各組線條。

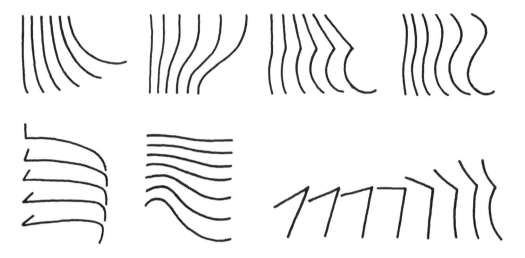

5. 在附圖1中找出各字中的漸變線條,用鉛筆臨出這些線條,保持長度與距離的準確;用毛筆臨寫這些線條,體會這樣形成的線條對心理的影響。

6. 在下圖各組線條之外加上兩條同樣形狀的線,使它們的距離逐漸產生變化。用鉛筆和毛筆分別做這些練習。

7. 為下圖各組線條加上兩條同樣形狀的線，使它們成為一組位置均勻變化
的線。用鉛筆和毛筆分別做這些練習。

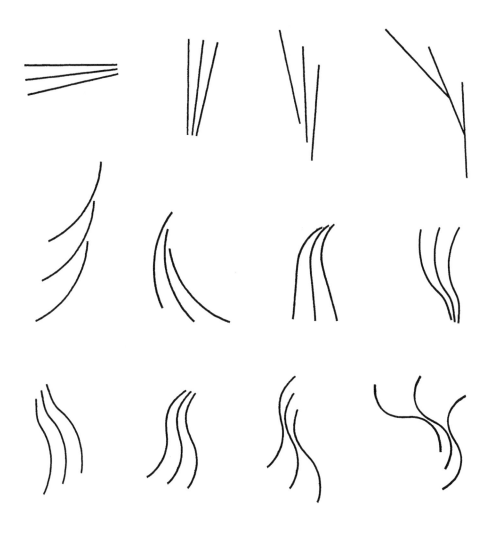

8. 在下圖各組線條之間加上一條曲線，使三條線形成連續的逐漸的變化。

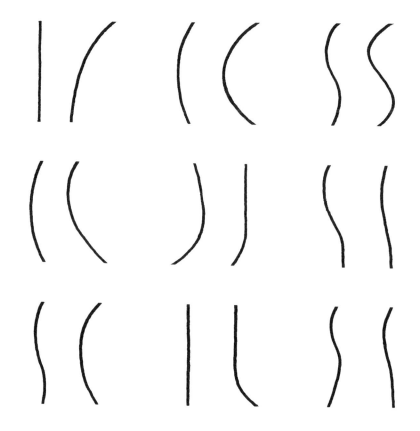

9. 在附圖1、4、5中找出距離、位置、形狀漸變的筆劃各五處，用鉛筆臨寫
 出有關筆劃，再把整個字的結構補充完整。
10. 要求同上，用毛筆練習。

閱讀與思考：

什麼是書法？

　　什麼是書法？——不論書法愛好者還是書法家，好像都不大去想這個問
題，這個問題似乎跟寫好字關係不大。如果追問下去，有人會說「書法就是把
字寫好」；有人會說「寫得好還要排列得好」，等等。實際上，字寫得好、排
列得好，只是表面現象，一件書法作品打動我們的，是那些毛筆線條和線條組
成的各種結構對我們的作用，只不過大家對漢字特別熟悉，看見書法，馬上便

注意到了作品中的那些字。

　　生活中，人們常常會感動，但不知道是什麼讓我們感動。如果我們每次感動時，都仔細地去找一找感動我們的原因，我們便會越來越敏感——而敏感正是藝術才能重要的組成部分。

十二、複雜曲線

教學內容：複雜曲線的中鋒運筆；

準確控制複雜曲線的形狀。

課　　時：二堂課。

工　　具：羊毫大楷一支。

背景知識：

1. 各種字體中都有一些形狀複雜的曲線筆劃，控制它們的形狀比較困難，但是，控制不好這些曲線筆劃，字結構便寫不準確。

（清）
吳昌碩·篆書

（漢）
《居延漢簡》

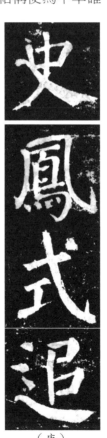
（唐）
顏真卿《顏勤禮碑》

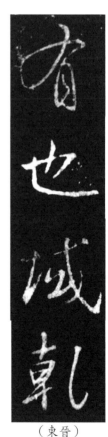
（東晉）
王羲之《聖教序》

2. 各種字體中曲線筆劃的寫法不同，但是對曲線的敏感和控制能力是共同的要求。我們用筆法最簡單的曲線來訓練這種能力。篆書就是由這樣的曲線構成的，小篆只包含藏鋒、中鋒等很少幾種筆法。

3. 形狀再複雜的曲線都是由簡單弧線組合而成的，因此要學會把複雜的曲線劃分為一些段落，讓每個段落都成為一條簡單的弧線，這樣臨寫、檢查都變得簡單了。

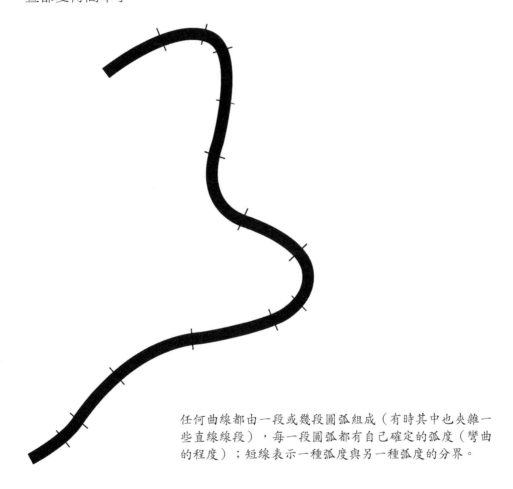

任何曲線都由一段或幾段圓弧組成（有時其中也夾雜一些直線線段），每一段圓弧都有自己確定的弧度（彎曲的程度）；短線表示一種弧度與另一種弧度的分界。

動作解說：

1. 書寫複雜的曲線時，手臂起到重要的作用，由它來帶動手腕和毛筆，線條才會流暢、生動。

2. 筆鋒方向的改變，仍然要靠手腕的控制，首先用徒手、執筆空中書寫等方法去細心體會腕與臂的配合，有心得後，再蘸墨書寫。

練　習：

1. 臨寫圖a中的各曲線，藏鋒、中鋒，均勻、穩定。

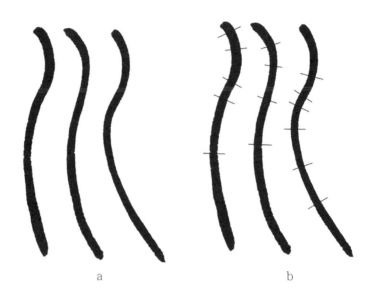

a　　　　　　　　b

2. 在臨寫的筆劃上找到弧度發生改變的點，作出標記（圖b），與圖a進行
 比較，分段檢查所臨寫的線條。

3. 重新臨寫，直到形狀準確、線條流暢。

4. 按以上要求臨寫下圖中的筆劃，各曲線的分段，自己用鉛筆在書上標
 出。

注意：不要忘記用手腕來控制筆的方向。

5. 在附圖2中挑出五條複雜曲線，反覆臨寫，要求同上。

十三、復習與應用 II

教學內容：字結構中的複雜曲線；

篆書中複雜曲線與其他構成方式的結合。

課　　時：二堂課。

工　　具：羊毫大楷一支。

背景知識：

1. 篆書的曲線富有變化，非常美觀，但筆法都比較簡單，通過它來掌握字結構中的曲線筆劃是最方便的。用手腕不停地控制方向的變化，這種能力，對各種字體的書寫都有用處。

2. 篆書的筆順比較特別，一般來說，先寫中間的筆劃，以利於安排對稱的結構。

練　習：

1. 按圖所示筆順臨寫「日」字，線條均勻、流暢、中鋒。

> 注意：筆劃相接的地方，落筆時藏鋒動作盡可能小一些，收筆時可不做藏鋒動作。

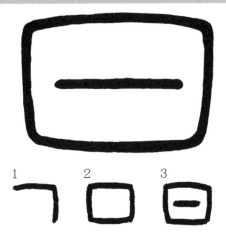

2. 按圖所示筆順臨寫「古」字。

3. 按圖所示筆順臨寫下列各字，二十遍。

> 提示：1.可以先找出複雜筆劃，按第十二課的要求進行練習。
>
> 　　　2.每寫一筆之前，要事先想出整個字的形狀。

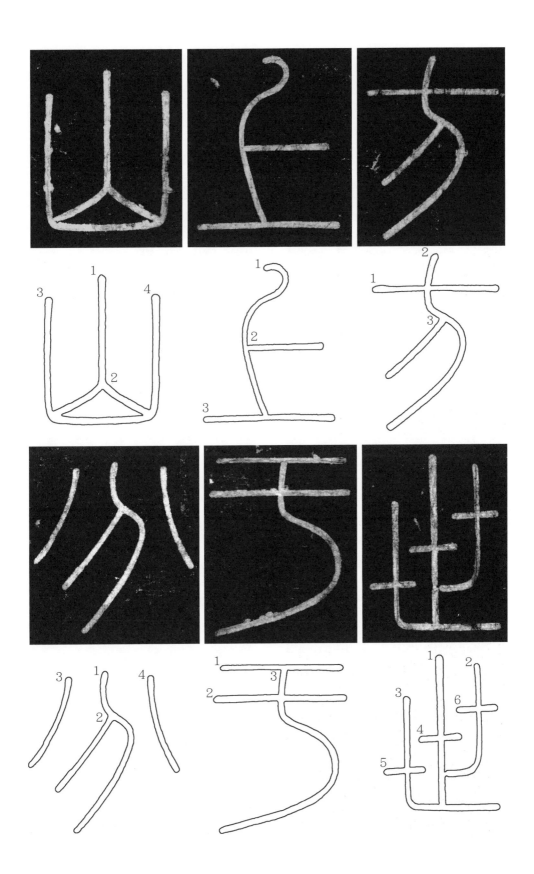

4. 臨寫下列各字。均勻分佈的筆劃已在第六課和第十課中進行過練習，它
 們與曲線筆劃結合，可以組成富有變化的結構。

提示：臨寫如有困難，可以把字結構中的平行線和獨立曲線（無平行關
　　　係的曲線）分開練習，熟練後再合在一起臨習。

閱讀與思考：

毅力與書法

我們問過不少年輕人：「你是否做過一件事，自覺地訓練自己的毅力？」很少有人這樣做過。

應該試一試。

學習書法是一件需要毅力的事情。有的人興趣來了，就寫個三四小時，沒興趣了，就幾天不動筆。這樣學書法是學不好的。

掌握一種書法、一種字體，需要把一種動作、一種書寫習慣融化在自己的身心中，它是一種東西向另一種東西的滲透。它既要講究方法，又要持續不斷地加以磨練。

不妨試試，不要別人的督促，而是依靠自己的持之以恆。通過學習書法，既提高藝術、文化修養，又在成長的道路上補上不可缺少的關於毅力的一課。

十四、單元圖形的形狀

教學內容：漢字與單元圖形的關係；

　　　　　單元圖形對感覺的影響；

　　　　　單元圖形的準確臨畫。

課　　時：二堂課。

工　　具：鉛筆一支。

背景知識：

1. 周圍封閉的圖形叫單元圖形，每個單元圖形由於形狀、大小不同，會讓
 人產生不同的感覺。

2. 一個漢字由許多筆劃組成，這些筆劃把一個漢字分成許多單元圖形。這
 些單元圖形的形狀、大小都不一樣，它們影響到我們看這個字的感覺。
 一個字裏的單元圖形有時和字外邊的空間連在一起（如圖形3），這時我
 們就畫上一條線，把與這個字關係更密切的那一部分切下來，其他部分
 就暫時不去考慮了；還有一些圖形（如圖形4、5），實際上並沒有被筆

劃完全隔開，但為了分析、臨習的方便，還是把它們看作幾個獨立的圖形。

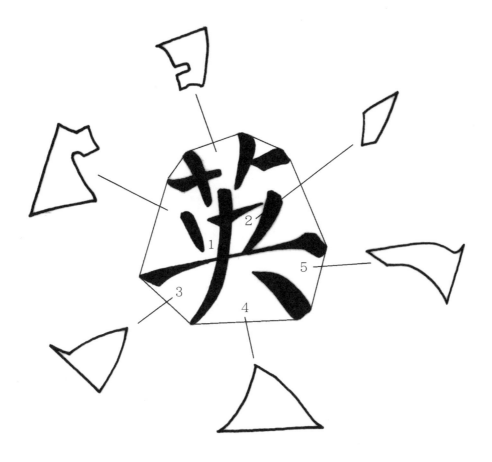

3. 熟悉漢字的人都不會去關注漢字中的單元圖形，但是要寫好漢字，單元圖形能給我們很大的幫助。不論是觀察，還是書寫、檢查一個漢字的結構，單元圖形都能起到意想不到的作用。

4. 一般學習書法，都是去模仿某種風格的結構（字形），談不到訓練、運用想像力和創造力，但單元圖形的訓練已經深入到字結構以下的層次，它與想像力、創造力關係非常密切。

練　習：

1. 用鉛筆準確地臨畫圖中各單元圖形。

2. 用鉛筆臨畫出各字中所有的單元圖形。

> 提示：複雜的圖形可以分成幾個圖形來臨畫。

3. 用鉛筆臨畫出各字中所有的單元圖形。

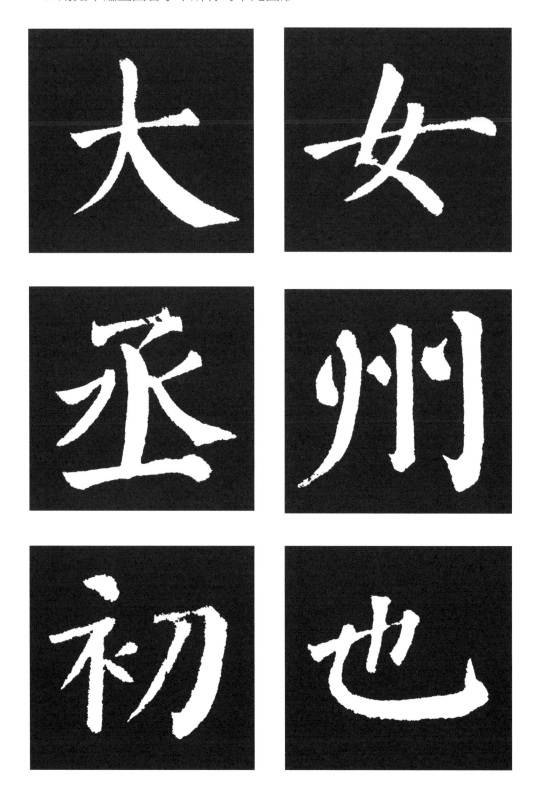

4. 從圖中找出五個單元圖形，用鉛筆把它們臨畫在紙上。

問題：這些圖形與漢字中的圖形有什麼相同和不同的地方？

（漢）宴樂畫像磚

十五、單元圖形的面積

教學內容：對單元圖形面積（大小）的敏感；

通過單元圖形面積來檢查字結構的準確性。

課　　時：二堂課。

工　　具：鉛筆一支。

背景知識：

1. 控制一個字的結構，可以從不同的方面入手，如控制各筆劃的形狀、尺度，控制各筆劃的相對位置等等，控制單元圖形面積是人們通常不會注意的一個方面，其實單元圖形的面積對字結構的影響非常大。例如，均勻分佈是漢字結構的一個重要原則，其中既包括筆劃的均勻分佈，也包括單元面積的均勻分佈，而且後者的應用更為普遍。

面積相近的單元空間巧妙地分布在適當的位置，整個字的結構顯得又均衡，又有變化。

如果用細線劃分出所有的單元空間，可以發現，許多字的內部都隱藏著那麼多面積相近的小空間。

2. 培養對圖形面積的敏感，將使我們多掌握一種檢查、安排字結構的手段。如檢查臨寫是否準確，單元圖形面積就是很重要的一個方面。在克服不好的書寫習慣時，控制單元圖形面積是很有效的方法。

練 習:

1. 用紙片擋住右邊圖形的一部分，讓沒擋住的那一部分圖形的面積相當於
 左邊圖形的：（1）一倍；（2）兩倍；（3）一半；（4）三倍。

紙片

移動紙片，使露出的圖形面積符合練習要求。

2. 用鉛筆畫出與下列各圖形有關的圖形：（1）面積、形狀相同的圖形；
 （2）形狀相同，面積擴大一倍的圖形；（3）形狀相同，面積縮小一半

的圖形；（4）面積相同，形狀不同的圖形；（5）面積擴大一倍，形狀不同的圖形；（6）面積縮小一半，形狀不同的圖形。

3. 下列漢字中，都有一個圖形作出了標記，找出這個字裏與這個圖形大小相似的圖形，用鉛筆輕輕地塗滿這些圖形，看看找得對不對。

提示：先用細線劃分好各個單元圖形。

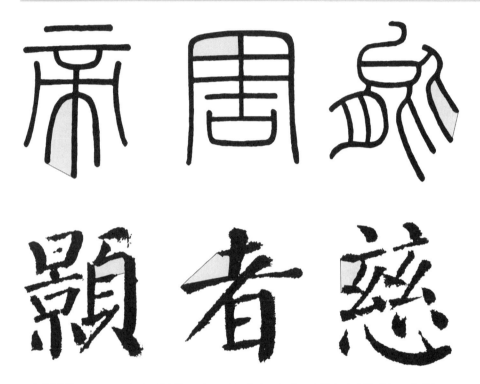

4. 在附圖1、2、5中各挑選五字，找出各字中面積相近的單元空間。

5. 按自己的習慣，用鉛筆隨手寫幾個字，分析每一字單元空間面積之間的關係；試著調整相近面積空間的數量，看看這個字有些什麼變化。

閱讀與思考：

從一件書法作品中到底能看出些什麼？

王羲之和王獻之父子是東晉時的大書法家。傳說王獻之小時候很自負，覺得自己寫得不比父親差。一次，王羲之出門時在牆壁上寫了幾行字——那時大家都習慣在牆壁上題字。王獻之等父親走後，把那幾行字擦掉，自己寫了幾行

同樣的字，他想，看父親回來還能不能認出是我寫的！誰知道王羲之回來一看到那幾行字，就說：「我怎麼寫得這麼差！走的時候一定是喝醉了！」王獻之聽了，十分慚愧。

　　大家想一想，為什麼一個人從一件書法作品中看出來的東西，另一個人卻完全看不出來呢？我們要怎樣才能從一件書法作品中看出盡可能多的東西呢？──想一想，然後把下一課中的閱讀材料讀一遍。

十六、擺動與出鋒

教學內容：出鋒的定義與書寫方法；

　　　　　　不同字體中出鋒的應用。

課　　時：二堂課。

工　　具：羊毫大楷一支。

背景知識：

1. 藏鋒是把筆尖落紙或離開紙的痕跡掩藏起來，出鋒則是不掩藏筆尖落紙
 或離開紙的痕跡。一個字裏包括藏鋒和出鋒，用筆才有變化。

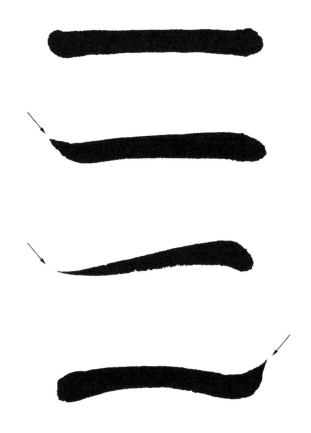

箭頭所指處為出鋒，其他起筆、收筆處都為藏鋒。

2. 除篆書以外，其他各種字體都是同時使用藏鋒和出鋒的。

漢簡　　　　顏真卿　　　　米芾

有時出鋒成為主導的核心的筆法。

3. 出鋒有兩種寫法：擺動和提按。我們先學第一種。

動作解說：

1. 蘸好墨，按第八課動作解說1、2的要求，將手腕一擺動，便可以在紙上寫下出鋒的線條。

2. 藏鋒落筆，調整好筆尖指向後，不要向右平移，手腕擺動，讓筆尖向右擺出。

3. 藏鋒落筆，向左下、向下擺出，要求同上。

練 習：

1. 按圖所示，做各種不同方向的擺動線條練習。

2. 按圖所示，做各種連續擺動練習。

注意：方向改變時，筆尖盡量不要離開紙。

3. 按圖所示，做各種藏鋒、出鋒組合練習。

注意：藏鋒後筆桿不要移動，立即接著做擺動動作。

4. 按圖所示，加大藏鋒動作，用手腕控制擺動，做藏鋒、出鋒組合練習。

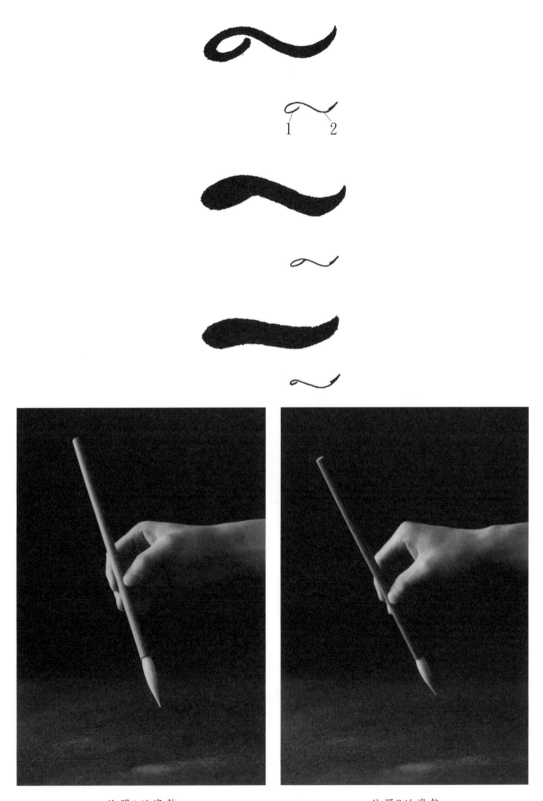

位置1的姿勢　　　　　　　　　位置2的姿勢

5. 按圖所示，做各種藏鋒、出鋒組合練習。

注意：手腕在整個書寫過程中不停地擺動，藏鋒動作用擺動來完成。

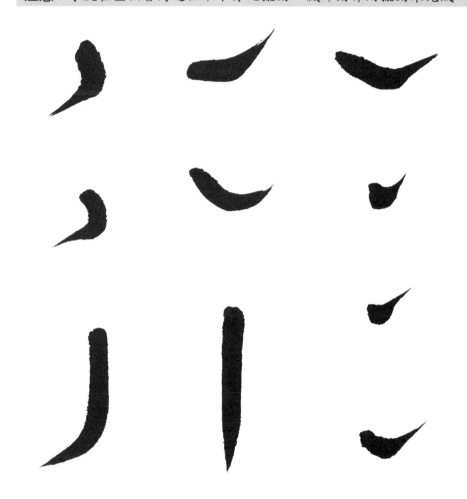

6. 在附圖3中找出10處擺動的筆劃，臨寫。不要練習其他筆劃。

閱讀與思考：

閱讀書法

　　歐陽詢是唐代的大書法家。一次，他路過西晉書法家索靖的一塊碑刻前，被上面的書法所感動，竟然在碑前住下，連看了三天。——如果我們要求同學們把一件書法看三小時，可能大家都要不耐煩了。一件書法怎麼可能看三天呢？

能不能把一件書法一直讀下去，關鍵在於能不能在讀的過程中一直有收穫。看書法，總不外乎看總體和看局部，其中對局部的觀察是深入的關鍵，而不斷關注更細微的地方，無疑是唯一能支持你看下去的方法。

　　在看的過程中，感受一直在變化。感受豐富與否，當然受到你預備知識的制約，但只要能「看」下去，感受總是能夠跟著走下去的。

十七、折　筆

教學內容：折筆的特徵；

折筆的書寫方法；

折筆在書寫中的運用。

課　　時：二堂課。

工　　具：狼毫大楷、羊毫大楷各一支。

背景知識：

1. 書寫時，如果筆毫貼著紙的一面（A）突然變為另一面（B）時，線條方向會發生變化，這種用筆的方法叫做折筆。

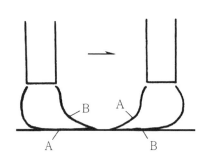

折筆時貼紙的筆毫突然由A面變為B面

折筆的效果

2. 折筆是一種常見的筆法，各種字體中都有應用。折筆爽快、俐落，容易產生迅速而有力的感覺。

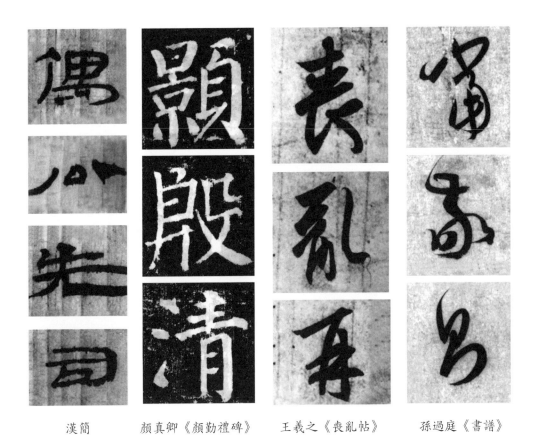

漢簡　　　顏真卿《顏勤禮碑》　　　王羲之《喪亂帖》　　　孫過庭《書譜》

各種字體中都大量運用折筆。

動作解說：

1. 蘸墨，向左下方行筆；突然改變方向，向右行筆。方向改變時，筆桿由稍向左傾斜變為稍向右傾斜；右行時筆桿逐漸恢復垂直狀態。

注意：折筆時筆桿沒有上提的動作。

2. 其他方向的折筆操作要求同上。

練　習：

1. 取一支乾燥的狼毫筆，將筆桿按下，讓筆毫變成圖a所示的形狀，體會手上所感到的筆毫的反作用力；不提筆桿，做折筆動作，讓筆毫變成圖b的形狀。換一支羊毫筆，做上述動作。

> **問題：** 1. 筆毫方向變化時，手上有什麼感覺？
>
> 　　　　 2. 用兩種毛筆做折筆動作時，手上有什麼不同的感覺？

a　　　　　　　b

2. 讓毛筆從圖b所示位置變為圖a所示位置，要求同上。

3. 按圖所示，用兩種毛筆做各種位置的折筆練習，不蘸墨，要求同上。

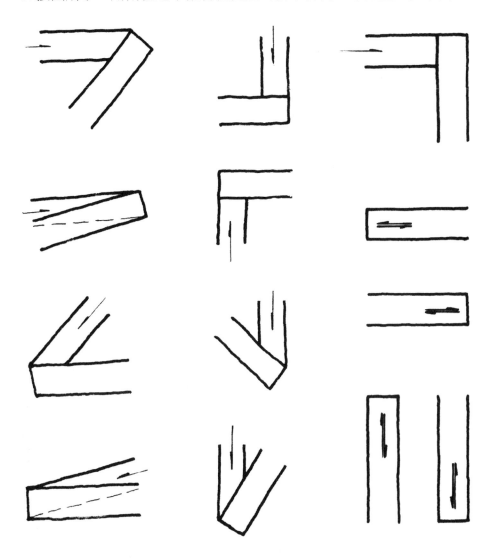

4. 蘸墨，分別用狼毫大楷和羊毫大楷做上述練習，體會手上不同的感覺；
 然後用狼毫大楷進行練習，直至熟練。

注意：羊毫彈性比較差，不容易出現典型的折筆效果。

十八、復習與應用Ⅲ

教學內容：鞏固所掌握的擺動和折筆筆法；

擺動和折筆在隸書中的運用；

利用單元圖形的形狀、面積檢查臨寫的準確性。

課　　時：二堂課。

工　　具：狼毫大楷一支。

背景知識：

1. 隸書是篆書之後出現的一種字體。漢字字體的變化與筆法的變化關係密切，隸書與篆書相比，擺動與折筆兩種筆法處於重要的地位，有些字幾乎只有擺動與折筆。學習擺動與折筆後，臨寫幾個隸書，能深深地體會

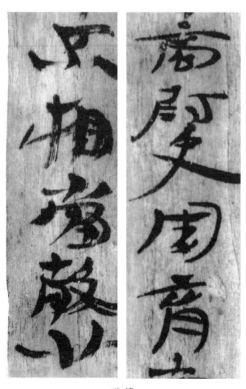

漢簡

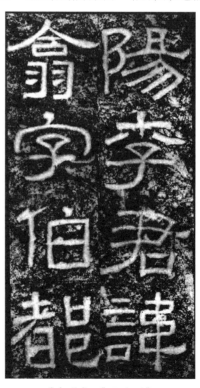

（東漢）《西狹頌》

到簡單的筆法也能起到很大的作用。

2. 隸書對以後各種字體的書寫都有重要影響，學一點兒隸書，是學習其他字體不可缺少的準備。

動作解說：

1. 圖中各橫畫雖然形狀不同，但用筆的原理是一樣的。起筆藏鋒時筆鋒的環轉有大有小，行筆也有不同的路徑，有的波動明顯，有的幾乎察覺不到什麼波動。

2. 圖中的橫畫收筆時，稍稍提筆，不等筆鋒向右飄出，便轉為指向上方或右上方，並迅速挑出。

3. 豎畫端部有時藏鋒，有時不藏鋒，行進路線總是略帶弧度，有時還能分辨出隱隱約約的S形路徑——這是漢簡中常見的用筆方式。

注意：點畫中凡是呈現弧形或S形處，都必須用手腕來加以控制。

4. 撇的起端也有藏鋒與不藏鋒兩種，結束時也不一定完全向左側飄出，而是用轉筆一直書寫到規定位置，突然向上提筆，結束書寫。

5. 藏鋒落筆，不等筆尖移動，馬上向外挑出；左下方一點書寫方法不同，筆尖劃過的路徑很短，但仍然看得出S形的痕跡，書寫時波動幅度不能太大。

6. 筆劃方向改變時，一定要以手腕控制筆桿，讓筆尖始終指向與前進路線相反的方向，這樣彎轉時筆劃才能保持均勻，結實有力。筆尖行進的路線常常帶有明顯的或不太明顯的S形。

練　習：

1. 臨寫動作解說圖例中的各種筆劃，直到書寫準確而熟練。
2. 觀察下面各字的筆劃，把感到困難的筆劃抽出來，單獨進行練習，直到書寫準確而熟練。

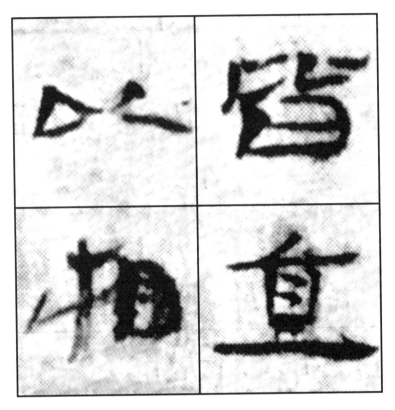

3. 在紙上疊好正方形的格子（邊長8cm～10cm），臨寫「以」、「皆」、「相」、「直」四字，每臨寫一字後，用第十四課和第十五課學到的方法檢查單元圖形的形狀、面積準確與否，再繼續臨寫。
4. 仔細觀察附圖3，如果還有自己不會寫的筆劃，試著用學過的方法分析這些筆劃，然後臨寫、檢查。熟練掌握後，臨寫整頁作品。

閱讀與思考：

修養的作用

人們都說，修養不好就寫不好書法。這是對的。但是為什麼修養和書法有

這麼密切的關係，道理卻不容易說清楚。還是讓我們先打一個比方。比如說人們站在不同的樓層上，來說自己所看到的景色，有人說看到了市場，有人說看到了市場和高樓，有人說看到了市場、高樓和遠山。我們一聽就知道誰站的地方低，誰站的地方高。

修養決定了人們的趣味和標準。趣味和標準低了，還可能寫好字嗎？修養還決定了人們精神生活的內涵和品質。精神生活如何影響到一個人字的風格和水準，今天雖然在理論上還無法作出證明，但這種影響肯定是存在的。

當然，通常所說的「修養」，含義很寬泛，古人所說的「修養」和現代人所說的「修養」，內容也有很大的不同。但是，只要我們在開始學習書法時，就對知識懷有一份渴望，對人可能到達的精神境界懷有一份嚮往，總能在不斷的學習中逐漸接近這一目標。

十九、提　按

教學內容：準確、平穩地控制毛筆的上下運動；
　　　　　　提按筆法的運用。
課　　時：一堂課。
工　　具：羊毫大楷一支。

背景知識：

　　1. 提按指毛筆的上下運動，它是書法的基本筆法之一。前面所學習的落筆

（三國‧魏）　　　　（北魏）　　　　（唐）歐陽詢　　　（唐）柳公權
鍾繇《宣示表》　《元顯儁墓志》　《九成宮醴泉銘》　《玄祕塔碑》

在楷書的發展過程中，提按的作用越來越突出。

等內容，已包括毛筆的上下運動，但那些練習的側重點不一樣。

2. 楷書成熟以前，人們只是無意地用到提按，楷書成熟以後，特別是唐代以來，提按成為最重要的用筆方式。了解這一點，對於學習不同時期的楷書（並不都以提按為主），對於認識其他字體與楷書的關係，都很重要。

3. 提按常與別的筆法結合在一起使用，但本課單獨練習提按的動作，以後學習楷書點畫時，再把它們結合起來訓練。

練　習：

1. 筆尖著紙後，下按的同時向右行筆；向右平移一段距離後，提筆，同時不停止向右行筆。整個過程保持相同的速度。

注意：1. 筆桿始終保持垂直。
　　　2. 漸變段變化均勻，保持平滑。

2. 按上述要求，用提按的方法書寫豎畫。

3. 改變漸變段S的長度，書寫橫線和豎線：（1）S為線條寬度的3倍；
　　（2）S為線條寬度的5倍。

4. 用提按的方法書寫下圖中的線條，每一次書寫，S的長度盡可能相等。

5. 用提按的方法書寫下圖中的線條，自己調整漸變段的長度進行練習。

6. 用提按的方法臨寫下圖中各種筆劃。

二十、提筆的位置

教學內容：準確控制提筆的位置和高度；
提筆位置對筆劃形狀的影響。
課　　時：一堂課。
工　　具：羊毫大楷一支。

背景知識：

1. 提與按相比，提的動作要複雜一些，做起來也困難一些。提筆時不僅有
提到什麼高度的問題，還有提筆時把筆尖停留在什麼位置的問題。

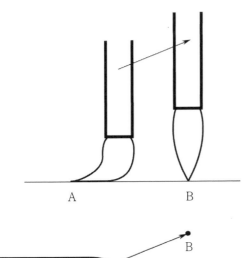

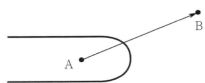

提筆時，筆尖可以從A點移到一個新的位置
上（B點）。

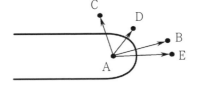

筆尖可以移到各個不同的位置上。

2. 有些筆劃的端部形狀很複雜，其實首先是由提筆的位置和高度決定的，
 但是下按的動作一做完，當初筆尖上提的位置往往就看不清楚了，這
 樣，筆劃如果寫得不好，也不知道問題出在哪裏。以下各圖標示了提筆
 動作開始時和結束後筆尖的位置（圓點為提筆前筆尖的位置，箭頭所指
 為提筆後筆尖的位置）。最後一個筆劃，筆尖提至箭頭1所指位置後，不
 離開紙面，平移至箭頭2所指位置。

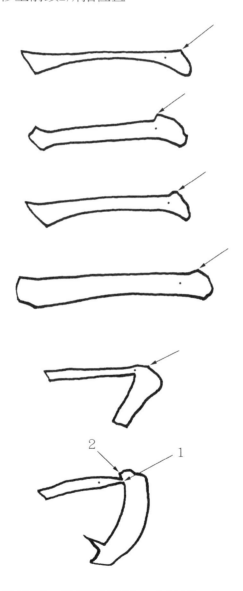

3. 單獨進行提筆的練習，使問題變得十分簡單。為了便於觀察，所有練習
 都將筆提到筆尖著紙為止。

練　習：

1. 取一支乾燥的毛筆，在圖示的筆劃上書寫，到達右端後，慢慢提筆，同時把筆尖移到A、B、C……各點上，動作連續，速度均勻。

注意：1. 筆桿保持垂直。
　　　2. 提筆時，注意觀察筆毫的變化。

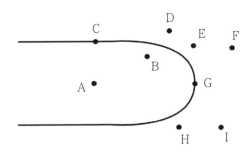

2. 把練習1附圖畫在紙上，蘸墨，做提筆練習，要求同上。

3. 利用下圖做不蘸墨和蘸墨的提筆練習，要求同上。

閱讀與思考：

收　藏

　　許多愛好書法的人都收藏了幾件書法作品。一個決心學習書法的人也應該有幾件自己的「藏品」——我指的不是具體的收藏，而是存在你心中的「藏

品」。

　　著名書法家沙孟海教授說：「心中要有幾張好字。」這就是說，學習書法的人，心中要牢牢記住幾件作為典範的作品，只有這樣，才能改變你原有的書寫習慣。一天練習幾十分鐘，練完了就把它擱在一邊，這樣字帖和你的心靈始終沒法融合在一起。

　　如果心中有了收藏，那就不一樣了，從早到晚，它們一直在對你起作用。那你還怕寫不好字嗎？

　　什麼叫「好字」？教材提供了一些範例；當你的學習進展到一定程度時，漸漸會形成自己的見解。

　　什麼叫「牢牢記住」？盡可能記住作品最微小的細節。例如，一個筆劃邊線一切細微的變化。記住一件作品要有一個過程，有空時可以細細觀察、品味，忙碌時也不要忘了一天看它一眼──真的只是一眼，看和不看不一樣。經過一段時間的努力以後，它就真正變成你的收藏了：只要你一想起這件作品，它就像放在你眼前一樣。

二十一、楷書的筆畫

教學內容：顏體楷書各種筆劃的書寫方法；
提按與其他筆法的配合。

課　　時：二堂課。

工　　具：羊毫大楷一支。

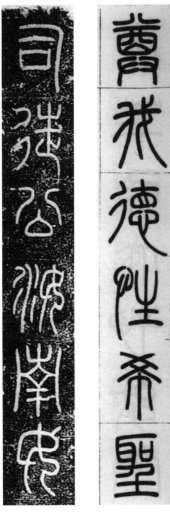

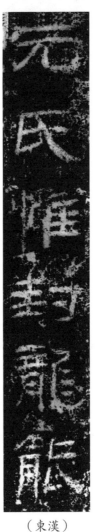

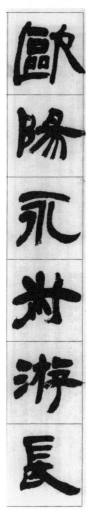

（東漢）
《袁安碑》

（清）
鄧石如·篆書

（東漢）
《封龍山頌》

（清）
吳讓之·隸書

背景知識：

1. 學習書法的第一個階段，可以在篆書、隸書、楷書三種字體中選擇。學習其中任何一種，都可以在基本筆法和字結構方面打好一生的基礎。從筆法的可塑性來說，以隸書、篆書為基礎較好，但是從與日常使用的關係來說，楷書最親切。本書選擇的基礎字體是楷書。

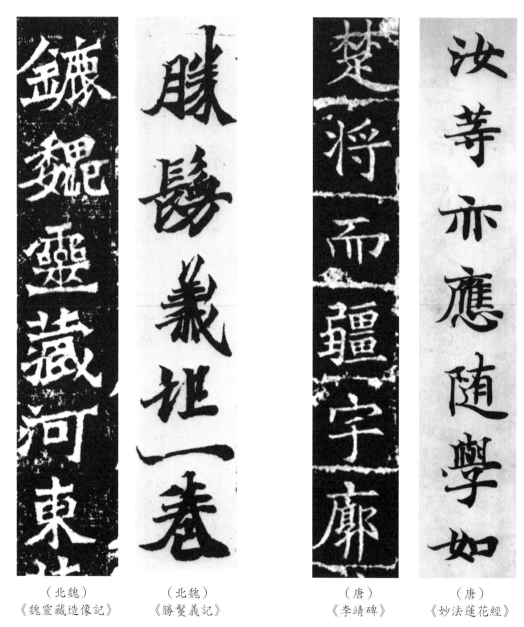

| （北魏）
《魏靈藏造像記》 | （北魏）
《勝鬘義記》 | （唐）
《李靖碑》 | （唐）
《妙法蓮花經》 |

風格相近的刻本與墨跡的比較
面對刻本，必須學會用想像去補充刻本線條所缺少的流動感。

2. 楷書在魏晉時期開始形成，早期的楷書還帶有明顯的隸書意味，提按的成分並不明顯，後來才逐漸形成以提按為主的筆法。唐代中期是楷書的全盛時期，提按的筆法這時也處於統領一切筆法的地位。這個時期的楷書，點畫的端部和彎折處筆法比較複雜，形狀的變化也比較豐富。

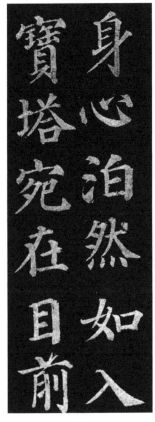 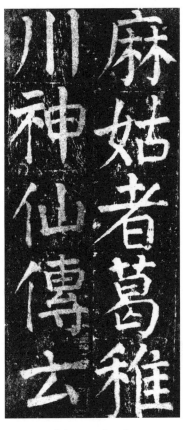 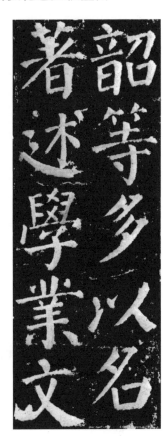

《多寶塔碑》 　　　　《麻姑仙壇記》 　　　　《顏勤禮碑》

顏真卿楷書風格多有變化，但用筆始終保持自己的基本特徵。

3. 顏真卿的《顏勤禮碑》是唐代楷書的重要作品，穩重、開闊，是初學者適當的範本。這一課學習《顏勤禮碑》筆劃的寫法。

練習：

1. 下圖所示運筆示意圖中箭頭所指方向為筆尖在點畫中的運行路線，按要求臨寫下圖中各橫畫。

注意：端部速度不能過慢，熟練後與筆劃中部速度大體相似。

2. 按示意圖臨寫下列各豎畫。

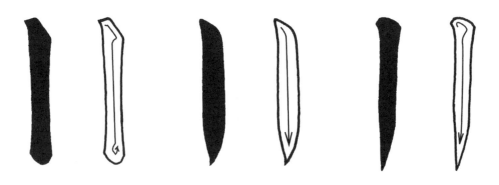

3. 按示意圖臨寫下列各點。

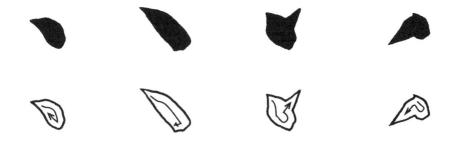

4. 按示意圖臨寫下列各筆劃（撇）。

5. 按示意圖臨寫下列各筆劃（捺）。

6. 按示意圖臨寫下列各筆劃（折筆）。

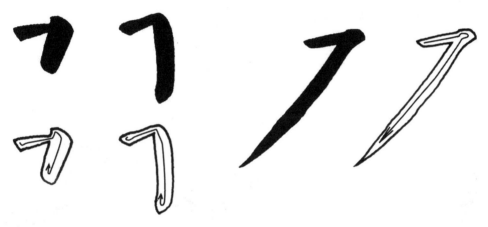

7. 按示意圖臨寫下列各筆劃（勾）。

提示：如臨寫有困難，復習第十二課以後再臨寫。

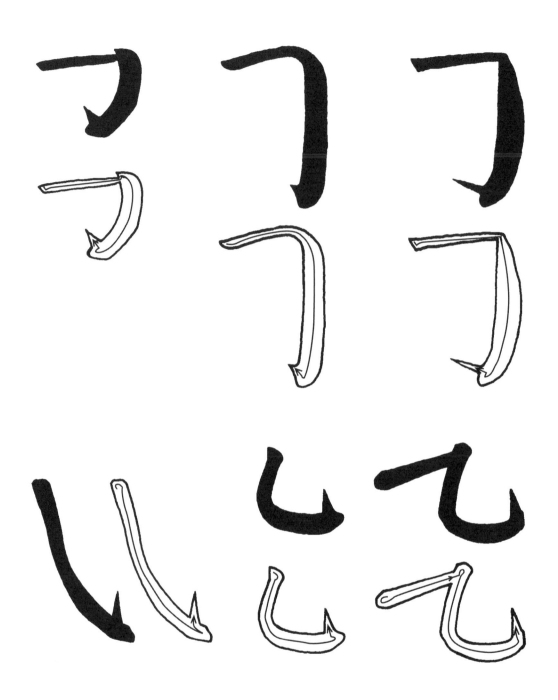

二十二、楷書的結構

背景知識：

1. 整字臨寫是所有學習過的內容的綜合運用，臨寫時需要同時注意筆法、筆劃形狀和尺寸、筆劃在字結構中的位置、字結構在紙上的位置（格子中的位置）等等，容易顧此失彼，每一遍臨寫，可以只注意一個方面，一個問題一個問題去解決。

2. 每寫一個字之前，都要仔細觀察字帖；每寫完一個字，都要仔細與字帖對比，找出缺點，在下一次書寫中改正。

練　習：

1. 按照下圖「充」字圖例，臨寫附圖7中「初」、「為」、「吏」等三字。仔細觀察一字十分鐘以上，盡可能把每一個筆劃的形狀、位置都記住；合上字帖，看能不能想像出這個字的樣子，如有不清楚的地方，再打開字帖觀察；反覆多次，直到能夠清楚地記住這個字的結構和筆劃的所有細節。就是說，閉上眼睛，也和這個字放在你眼前一樣。

2. 一次蘸墨，連續寫下這個字前面三個筆劃。對照字帖，檢查有什麼不準確的地方；重複練習，直到把筆劃書寫準確。注意體會這樣形成的結構所引起的感覺。

第一次臨寫

3. 把第一次臨寫的最後一個筆劃與後面兩個筆劃一起臨寫，要求同上。

第二次臨寫

4. 按照上面的方法，臨寫完其餘的筆劃，要求同上。

第三次臨寫

5. 在這一範字中任意選擇三四個連在一起的筆劃臨寫。注意感受這些結構與完整範字不同的情調。

6. 再次觀察範字，默想它的形狀，然後在紙上書寫，書寫時不再看字帖。

每寫完一個字，除了檢查每一筆劃的準確性以外，再用下面的方法進行檢查：

（1）筆劃端點與邊框的距離；

（2）如果有平行線或漸變線，是否準確；

（3）如果有傾斜線，傾斜的角度是否準確；

（4）每一單元圖形形狀是否準確；

（5）各個單元圖形的大小是否準確。

如果有缺點，把這個字再臨寫一遍。

檢查你能想到的所有方面

7. 一個字臨寫準確後，再臨寫多遍，以至熟練。

8. 按以上要求臨寫附圖6或附圖7（只選擇一種），每天臨寫四個範字，各十遍（這一練習為長期作業，每人所需要的時間不一樣，大致在2到4個月之間，以準確默寫出所有範字為限）。

二十三、力量

教學內容：書寫時對手部力量的體驗和控制；
使用不同力量時對線條的影響。

課　　時：一堂課。

工　　具：羊毫大楷一支。

背景知識：

1. 教學中，我們一直強調放鬆與盡可能少的使用力量，目的是讓學生開始學習書法時，便養成對自然而協調的運動的敏感。事實上，書寫總是要用一些力氣的，要懸臂（小臂離開桌面）把線條書寫平穩，可以說，就已經有相當的「筆力」了，但這種「筆力」是無形中增長的，它與依靠手指、手腕的強力而得來的「筆力」是完全不同的，後者常常造成指、腕的僵化而妨礙以後學習的深入。

2. 對「力」的強調已經成為書法學習中的一種迷信，似乎一開始學習書法就要花全部力氣去抓緊這支筆，實際上在學習書法的初始階段，真正的放鬆才能帶來「協調運動」，而在「協調運動」的基礎上控制線條的力度，一點兒也不神秘。「協調運動」是控制「筆力」的基礎。獲得對協

未經訓練的筆畫沒有力量　　　　　　　訓練後線條立即變得結實有力

一位同學在一節課中筆畫力度的變化

調的體驗，並積累一定的書寫經驗後，可以學習如何主動地控制所使用的力量，從而讓線條產生不同的效果。

3. 這節課所練習的內容，可以運用到平時的臨寫中，也可以與平時的臨寫分開，這取決於學生的具體情況。在任何時候，只要出現動作僵硬、不協調的情況，都要立即休息、放鬆，並設法重新找到協調運動的感覺。

練　習：

1. 用不同的力量做各種空中運筆練習。

> **問題**：力量加大，對手腕的靈活性有什麼影響？

2. 用羊毫筆書寫中鋒橫線，平直、均勻，指、腕、臂盡可能放鬆；繼續書寫橫線，逐漸增加右手指、臂所使用的力量，直到無法增大為止。

> **提示**：使用較大力量時，好像自己在阻擋自己書寫；使用更大力量時，好像自己在與自己搏鬥，手會不由自主地顫抖。實際書寫時不可能使用這麼大的力量，但這種練習能使你體會到使用不同力量時的不同感覺，並逐漸學會怎樣按照需要調整書寫時所使用的力量。

<div align="center">手部力量逐漸加大時對線條的影響</div>

3. 用狼毫筆重做上述練習。細心體會不同性能的毛筆與所使用的力量、與線條的「力度」的關係。

4. 用書寫c線的力量書寫橫線多次，讓每次書寫時所用的力量差不多。

5. 用不同的力量做自由線條練習。自由線條，指沒有任何規定的線條，但

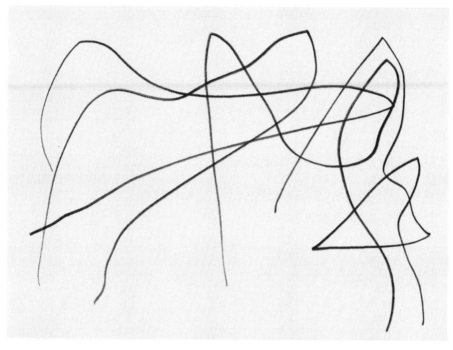

a 鉛筆線條其實也有微妙的力量變化

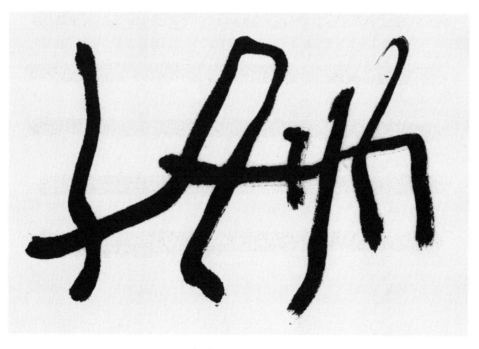

b 中鋒線條的自由組合

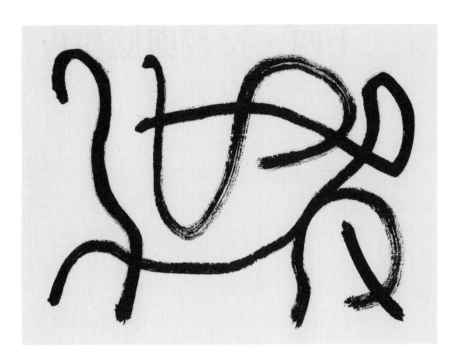

c 書寫時有意增加了一些波動

　　書寫時自己可作一些規定，如「中鋒」、「勻速」、「單元空間大部分
面積相等」，等等。分別使用鉛筆、羊毫筆和狼毫筆。

6. 在附圖5中挑選四字，用三種不同的力量各臨寫一遍，比較它們的區別。
其中有沒有一種，既不妨礙書寫的流暢性，同時又具有一定的力度？如
果沒有，再用不同的力量書寫幾遍，直到兩者的結合讓人滿意為止——
這就是你平時書寫所應採用的方式。

閱讀與思考：

書法與繪畫

　　中國書法與中國繪畫關係十分緊密。中國書法與中國繪畫用的是同樣的工
具。宋代以前，繪畫中用筆的方法基本上取法於書法，宋代以後，繪畫才逐漸
發展了一些自己特有的技法，但是書法一直是中國畫家最重要的基本訓練。一
位著名的山水畫家說：「只要看一個學生畫幾條毛筆線，我就能知道他在繪畫
上有沒有前途。」

二十四、復習與應用IV

教學內容：成篇臨寫；

從臨寫到創作的過渡。

課　　時：四堂課。

工　　具：羊毫大楷一支。

背景知識：

1. 通過前面的練習所掌握的知識和技法，不僅成為我們繼續學習的基礎，還能夠幫助我們跨入最初的創作階段。如果運用所使用過的方法來分析當代書法創作，可以發現相當一部分作者所掌握的技巧並未超出我們學習的範圍——當然，他們在運用這些技巧上，積累了較為豐富的經驗。

2. 這一課，就是幫助人們把前面所學習的內容，統合在臨寫中，並把臨寫排列成作品的形式，使人們獲得最初的對創作的體驗。這對於以後的學習是非常重要的。

3. 如果對書後附錄的某種圖版已經練習純熟，可以購買這種字帖的全本，如《顏勤禮碑》、《嶧山碑》等，進行臨習，要求同第二十二課各練習。

4. 如果希望選擇篆書或隸書作為自己學習書法的基礎字體，可以在附圖中選擇一種範本，把第二十一、二十二課有關楷書的內容都更換成這種範本中的字體，重新進行練習。

5. 進一步的技法的學習，可以使用《中國書法：167個練習》（邱振中著，中國人民大學出版社，2005）一書。

練　習：

1. 按下圖格式臨寫附圖5中的一段文字，在最後一行寫上自己的名字。如果

動直靜虛則明動直
則公明則動公則溥
庶矣乎

董其昌書

有些臨寫的字結構不夠準確，可用小紙片重寫，黏上去試試；等所有字都能臨寫準確，把全篇重新臨寫一次。

2. 按下圖格式臨寫「誠無不達」四字，並在左側落上自己的名字。

提示：1. 開始練習時字體不要寫得太大，每字邊長10cm左右即可，熟練把握後邊長可以寫到15cm或更大。

2. 如有印章可以蓋在名字下方，與名字的距離為半字到一字。

達不無誠

3. 「大道無塵」四字從顏真卿《麻姑仙壇記》中輯出，仔細觀察、分析其筆劃與《顏勤禮碑》的異同之處；把這四字的筆劃和結構臨寫準確後，按練習2的格式書寫，並落上自己的名字。

注意：「塵」字不清楚，自己加以處理。

4. 按顏體楷書的風格書寫「激揚輕波，潤生萬物」八字，豎排，兩行，落上自己的名字。範本中沒有的字，首先分別進行練習。處理字結構有困難，可參考結構、偏旁相近各字，用平行、漸變、面積控制等方法進行調整。

提示：「激揚輕波，潤生萬物」是歐陽詢《九成宮醴泉銘》中的成句；可在附圖6中找到這些字，參考它的處理方式，再設法把生字改造成顏體的風格。

附

圖

附圖1-1（秦）《嶧山碑》

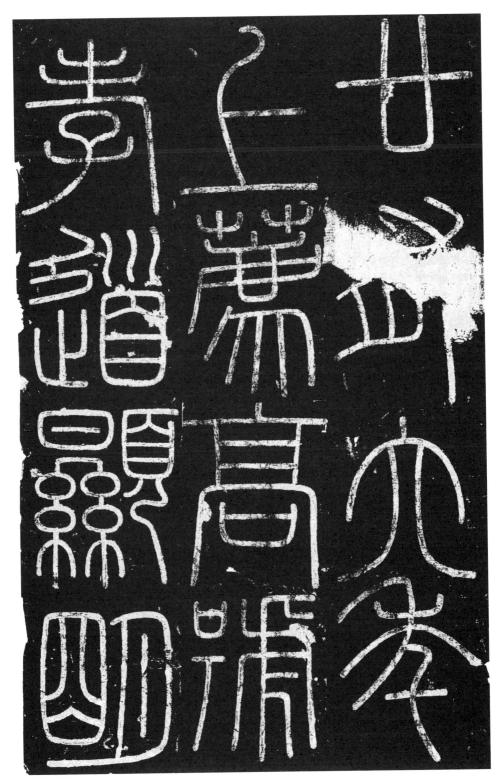

附圖1-2（秦）《嶧山碑》

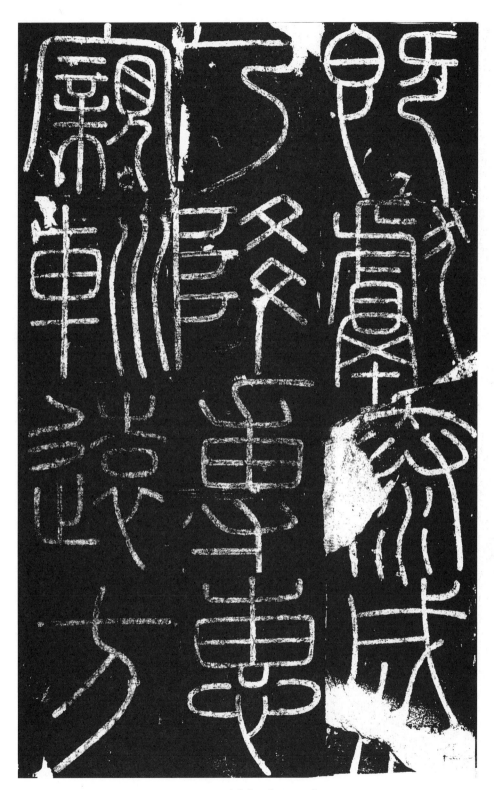

附圖1-3（秦）《嶧山碑》

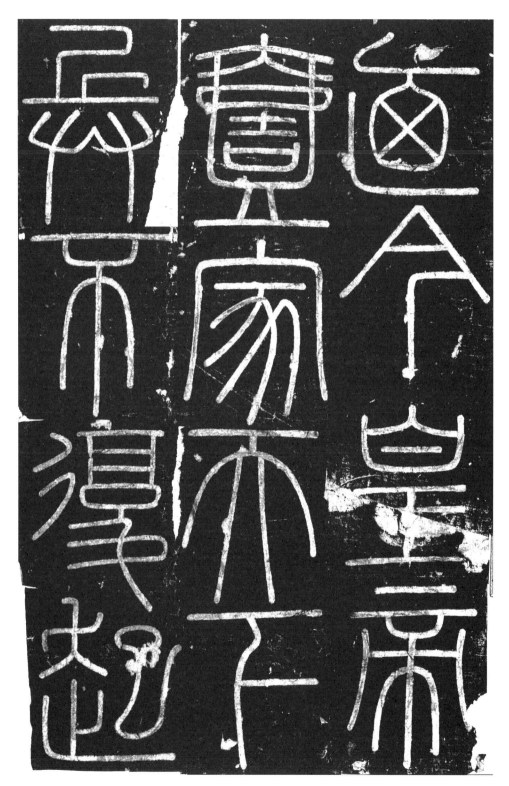

附圖1-4（秦）《嶧山碑》

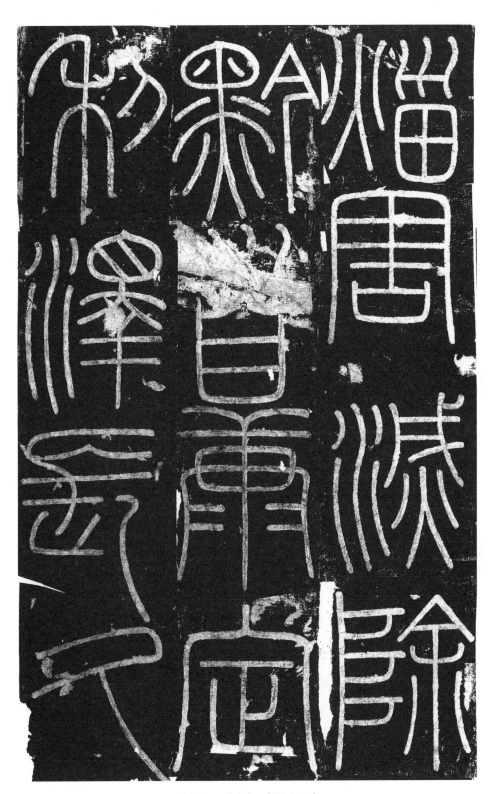

附圖1-5（秦）《嶧山碑》

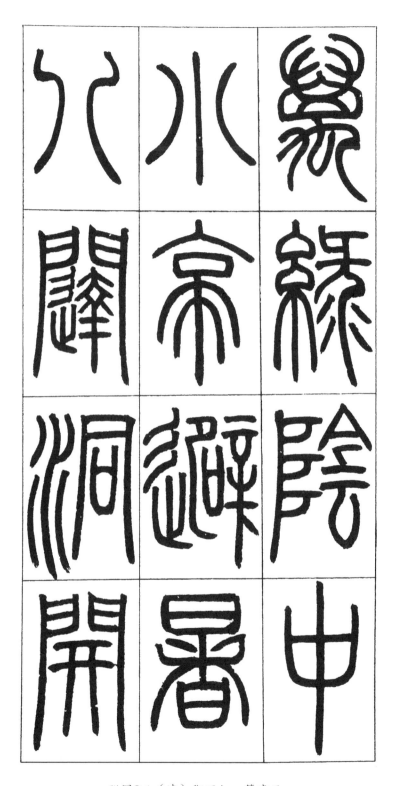

附圖2-1（清）鄧石如・篆書冊

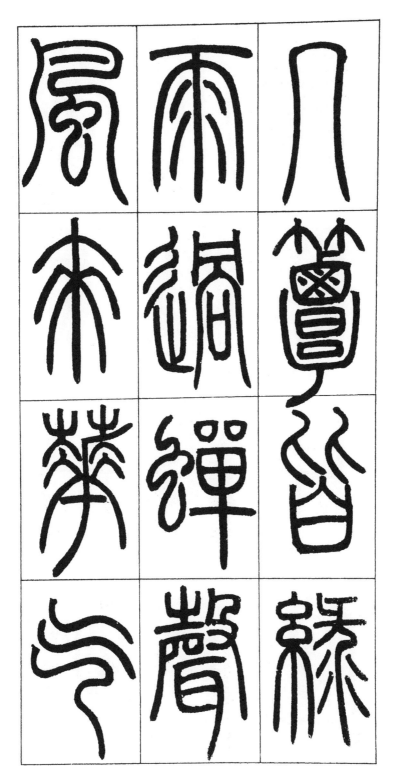

附圖2-2（清）鄧石如・篆書冊

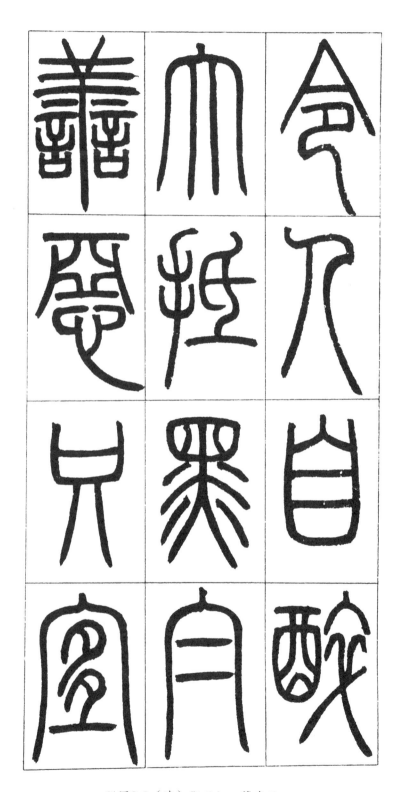

附圖2-3（清）鄧石如・篆書冊

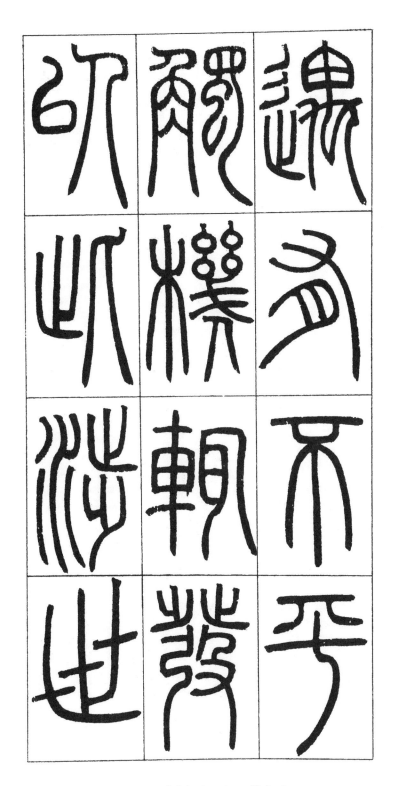

附圖2-4（清）鄧石如・篆書冊

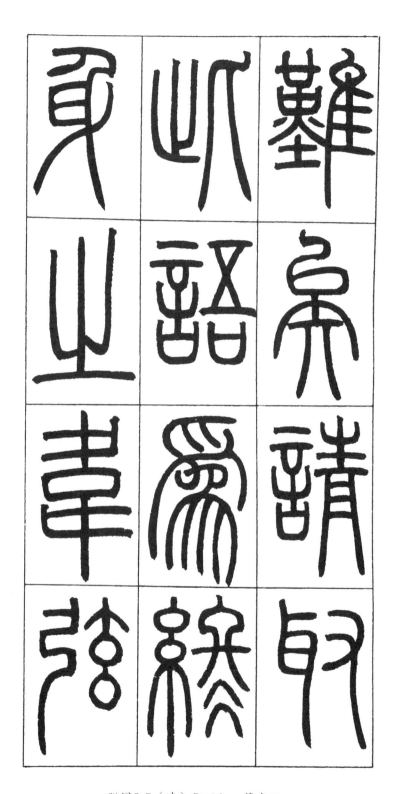

附圖2-5（清）鄧石如‧篆書冊

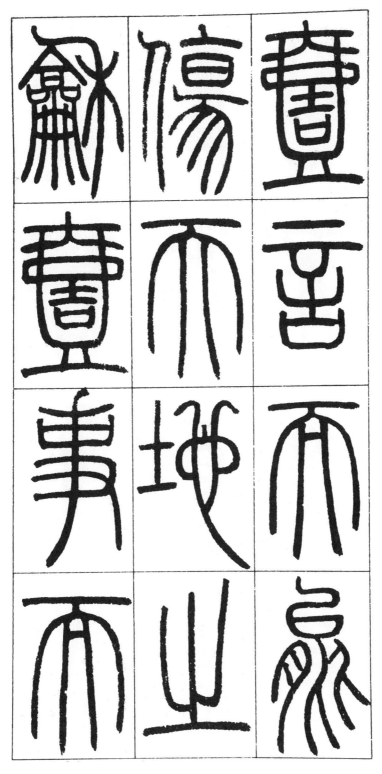

附圖2-6（清）鄧石如‧篆書冊

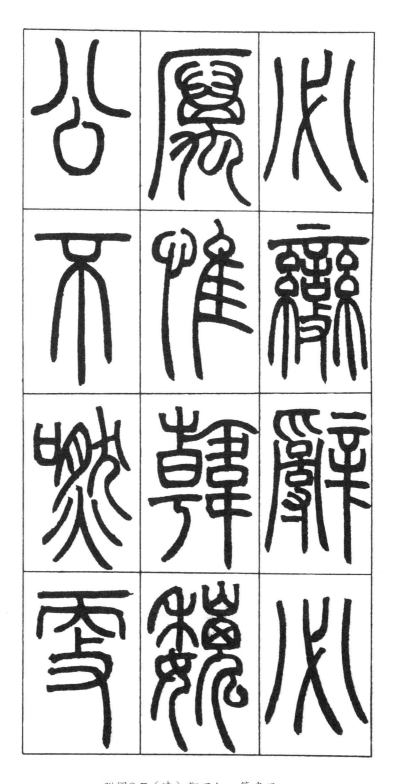

附圖2-7（清）鄧石如‧篆書冊

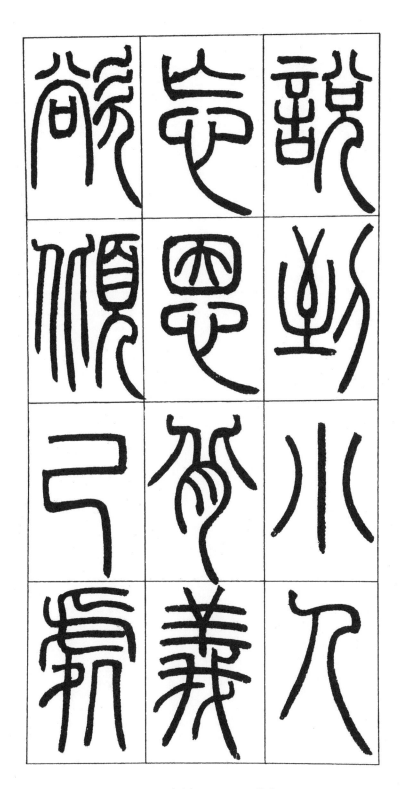

附圖2-8（清）鄧石如・篆書冊

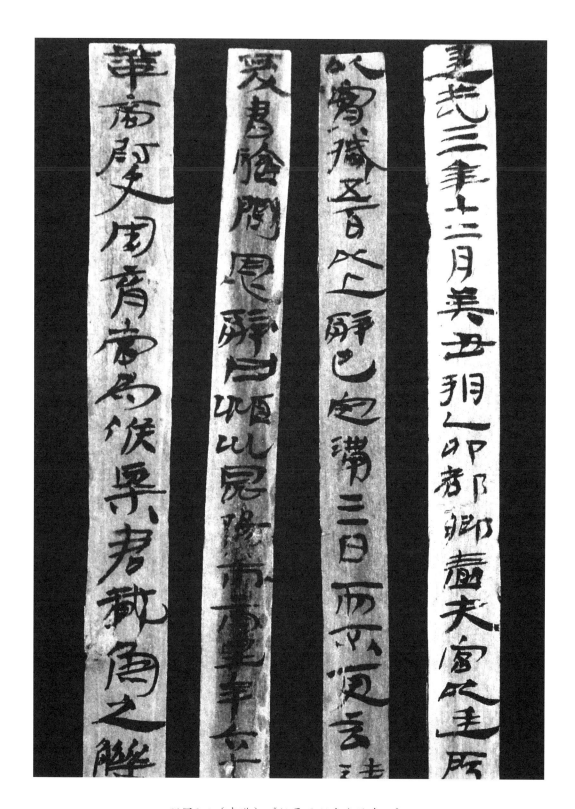

附圖3-1（東漢）《候粟君所責寇恩事冊》

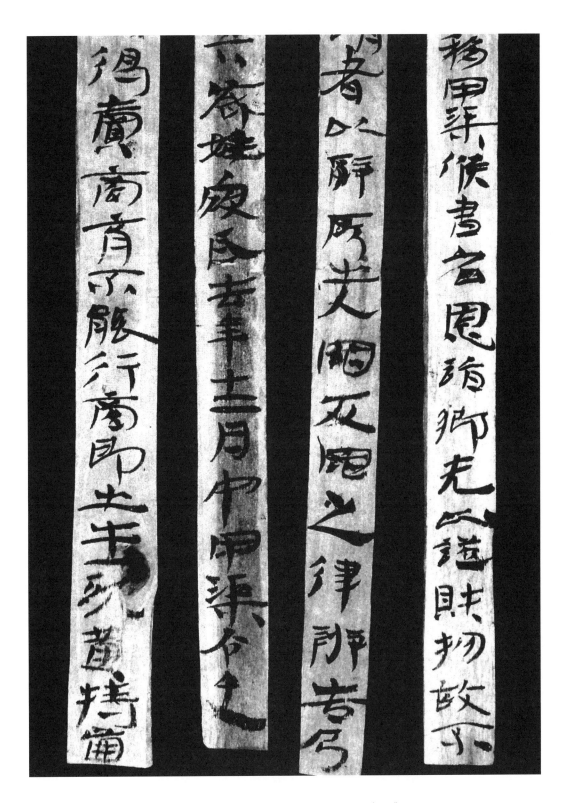

附圖3-2（東漢）《候粟君所責寇恩事冊》

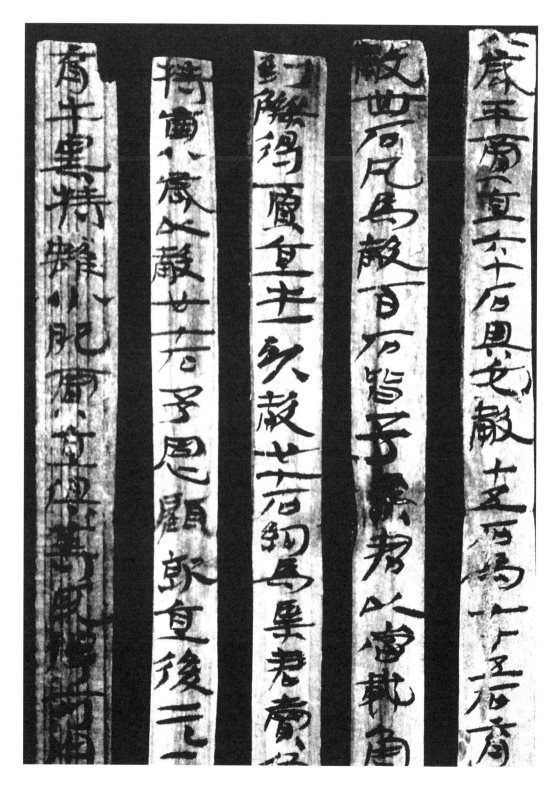

附圖3-3（東漢）《候粟君所責寇恩事冊》

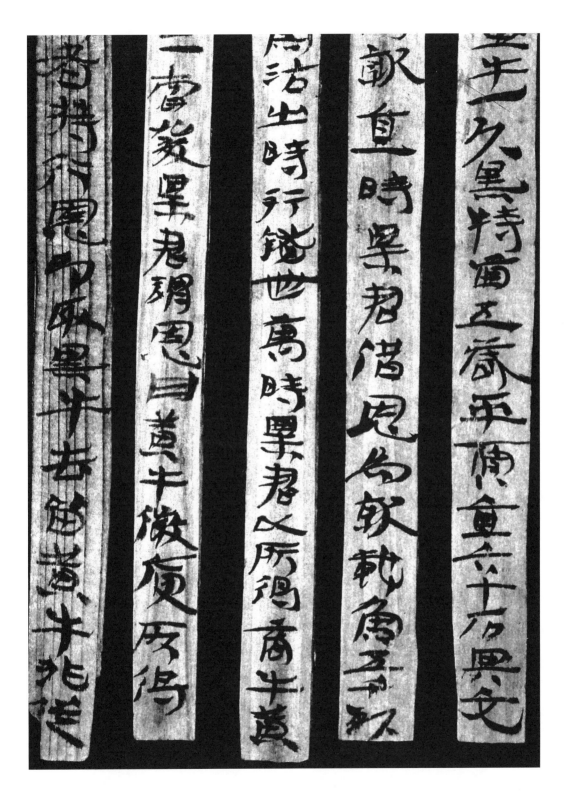

附圖3-4（東漢）《候粟君所責寇恩事冊》

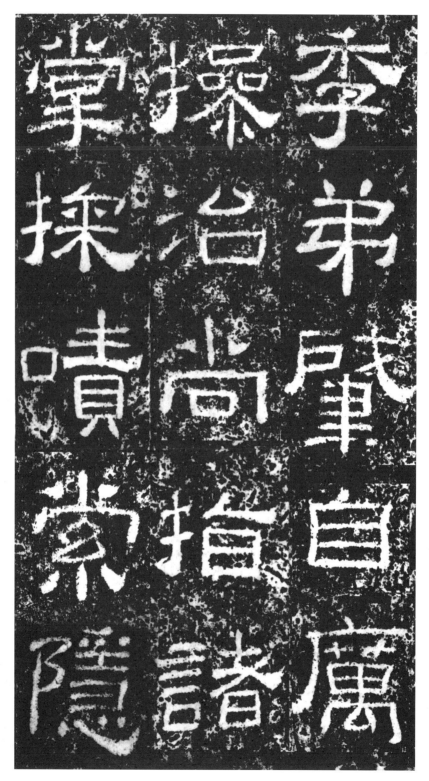

附圖4-1（東漢）《王舍人碑》

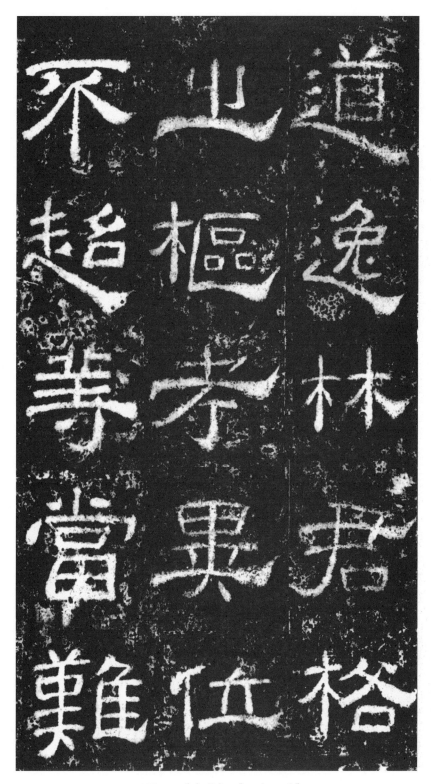

附圖4-2（東漢）《王舍人碑》

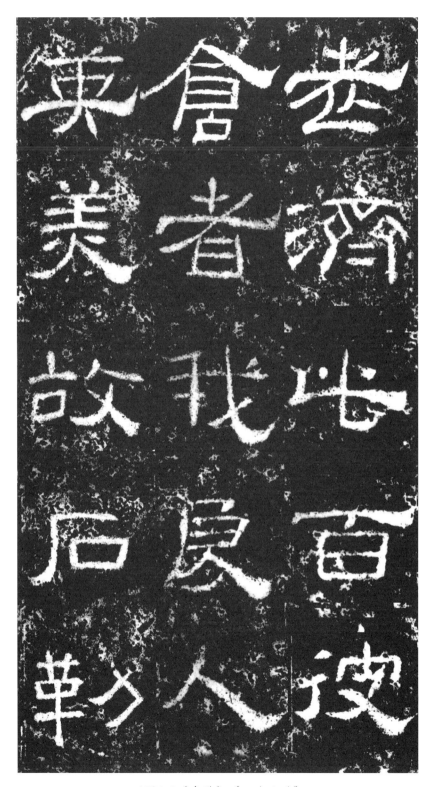

附圖4-3（東漢）《王舍人碑》

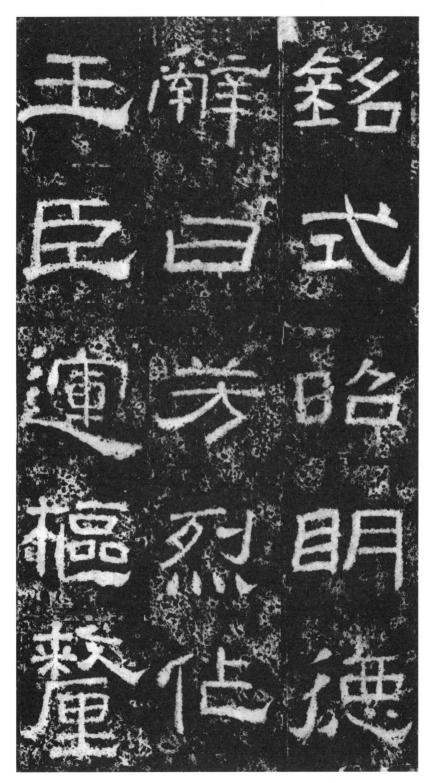

附圖4-4（東漢）《王舍人碑》

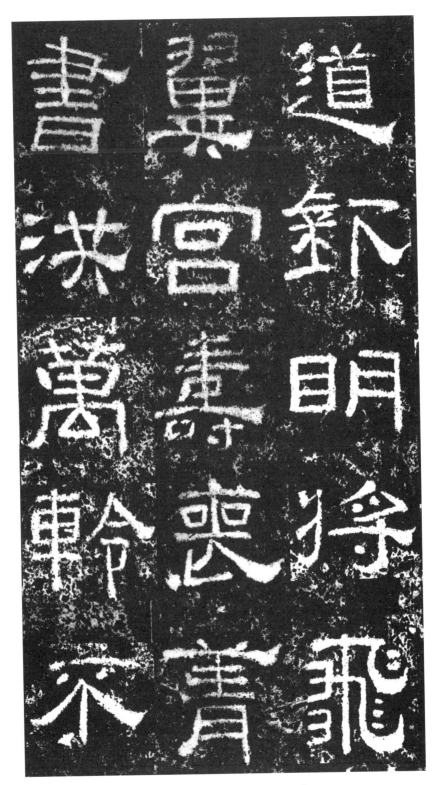

附圖4-5（東漢）《王舍人碑》

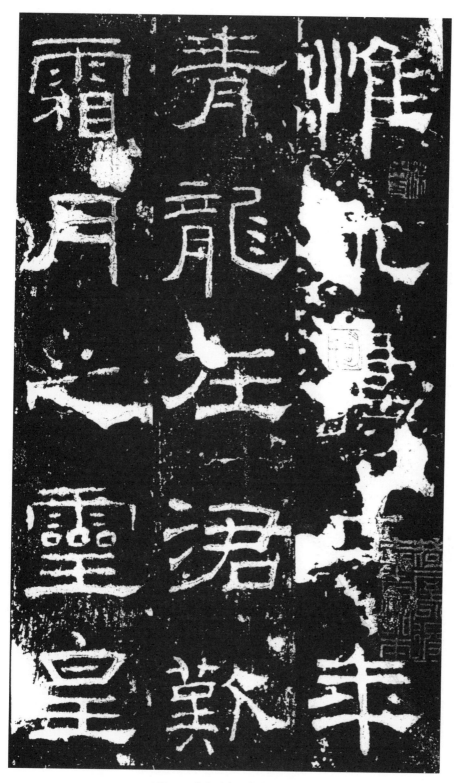

附圖5-1（東漢）《禮器碑》

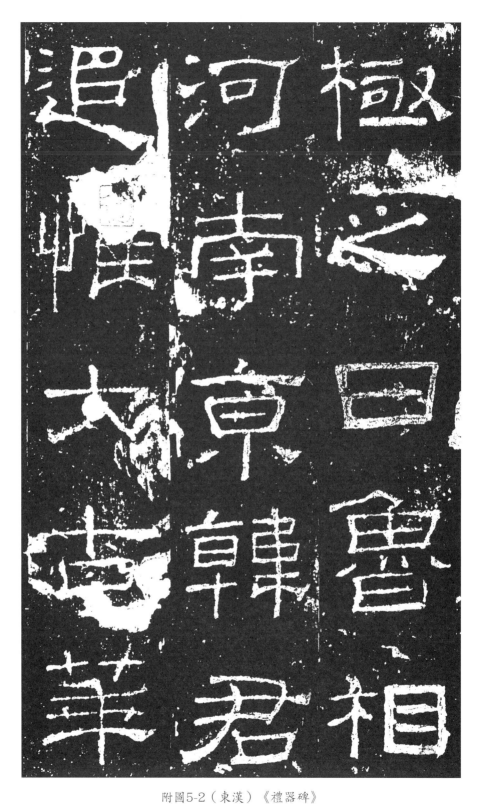

附圖5-2（東漢）《禮器碑》

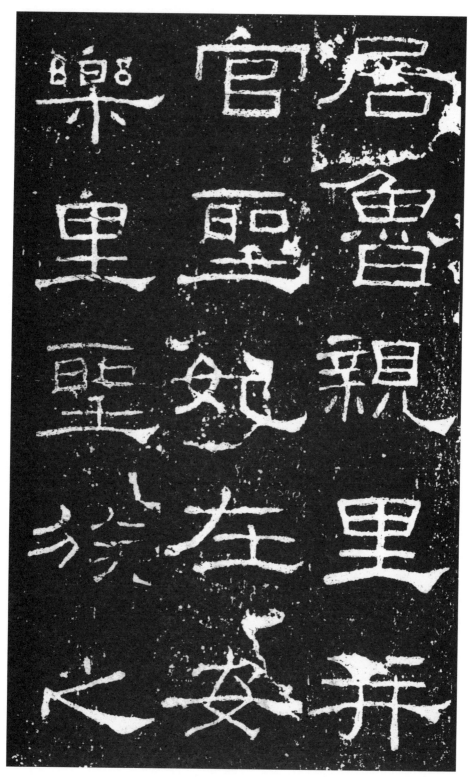

附圖5-3（東漢）《禮器碑》

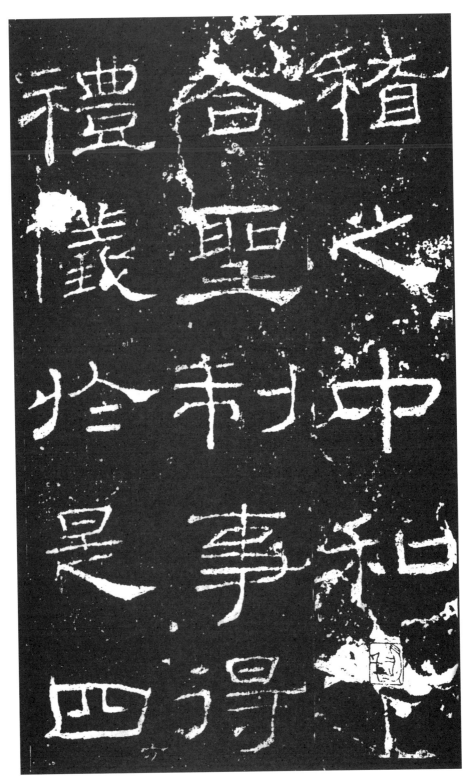

附圖5-4（東漢）《禮器碑》

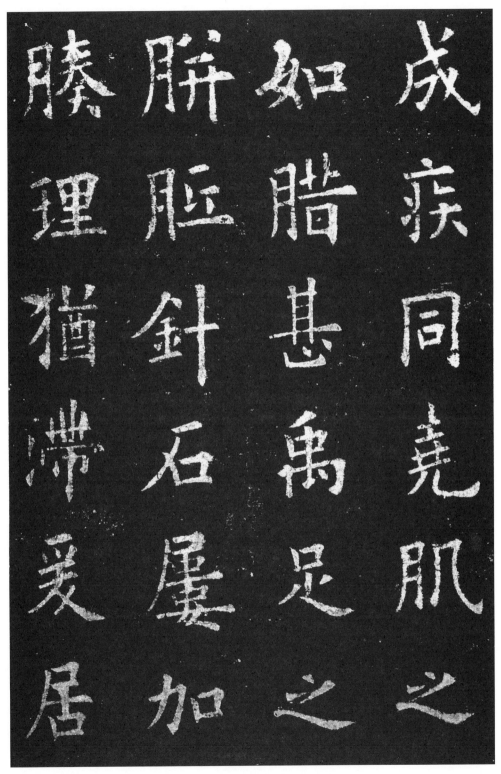

附圖6-1（唐）歐陽詢《九成宮醴泉銘》

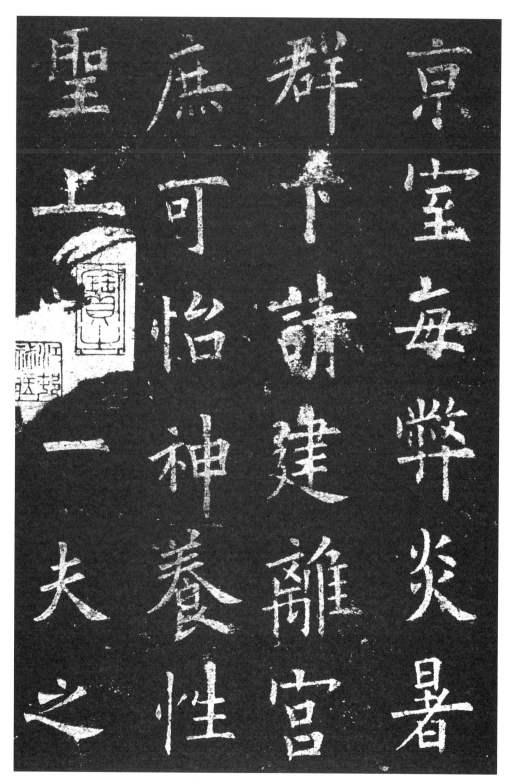

附圖6-2（唐）歐陽詢《九成宮醴泉銘》

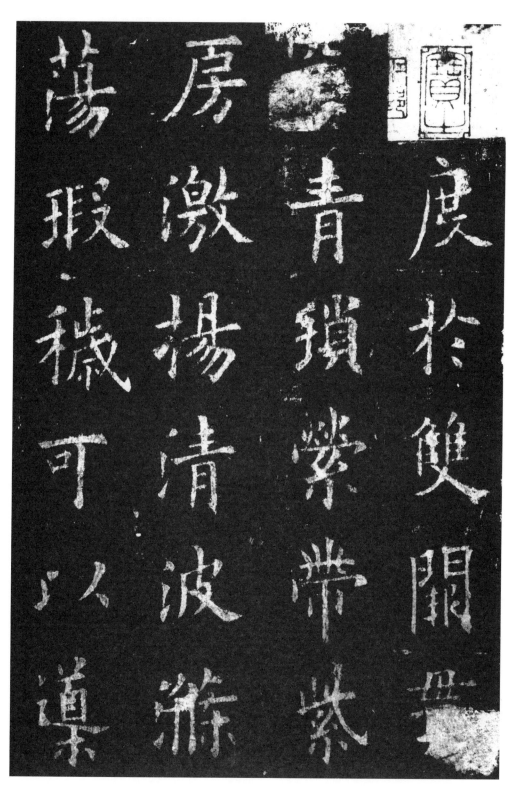

附圖6-3（唐）歐陽詢《九成宮醴泉銘》

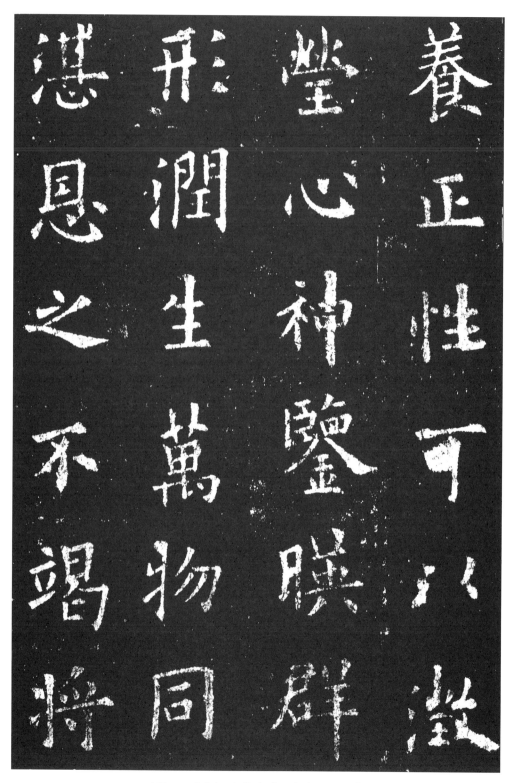

附圖6-4（唐）歐陽詢《九成宮醴泉銘》

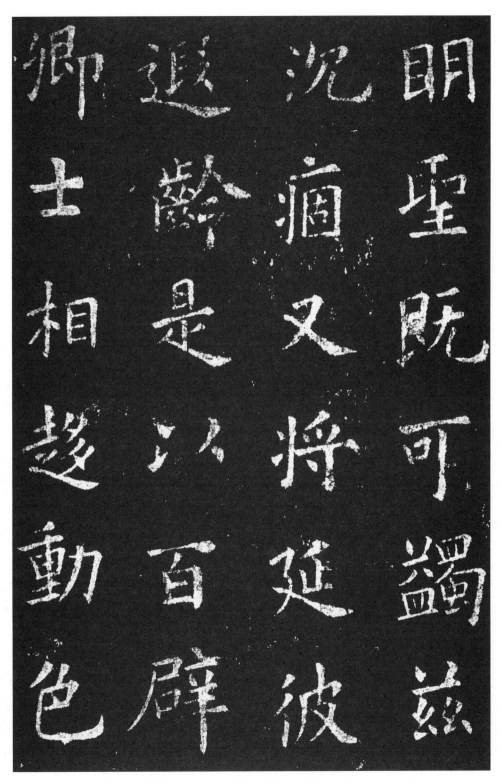

附圖6-5（唐）歐陽詢《九成宮醴泉銘》

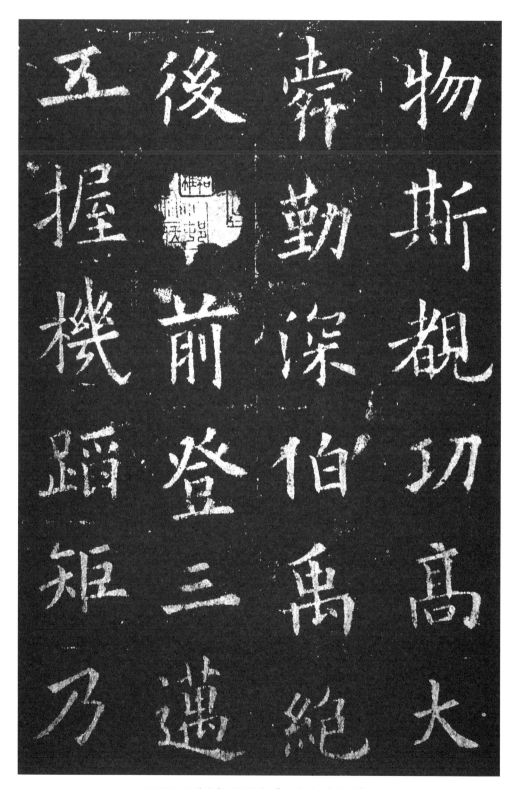

附圖6-6（唐）歐陽詢《九成宮醴泉銘》

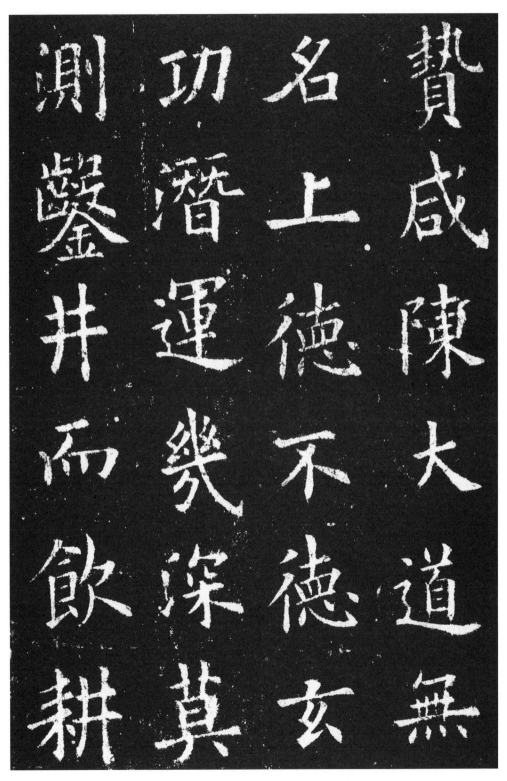

附圖6-7（唐）歐陽詢《九成宮醴泉銘》

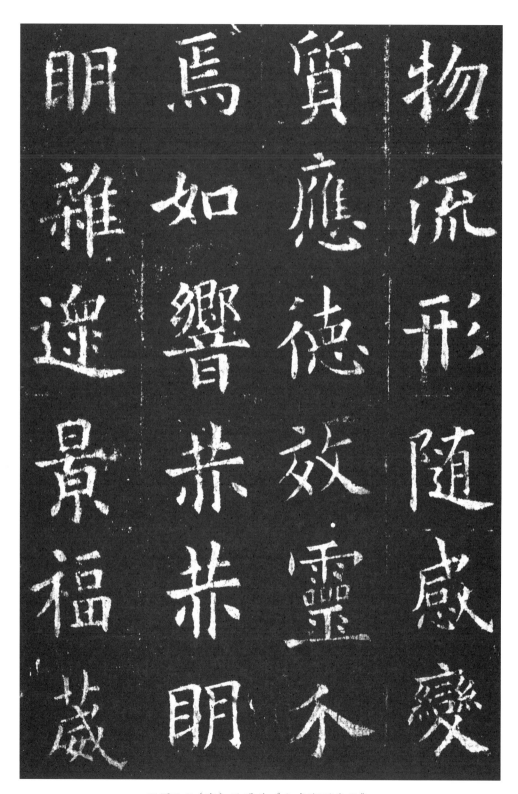

附圖6-8（唐）歐陽詢《九成宮醴泉銘》

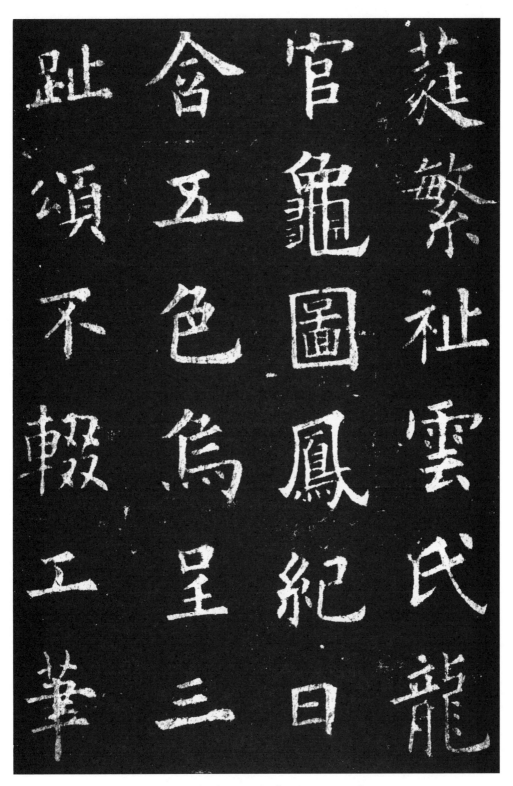

附圖6-9（唐）歐陽詢《九成宮醴泉銘》

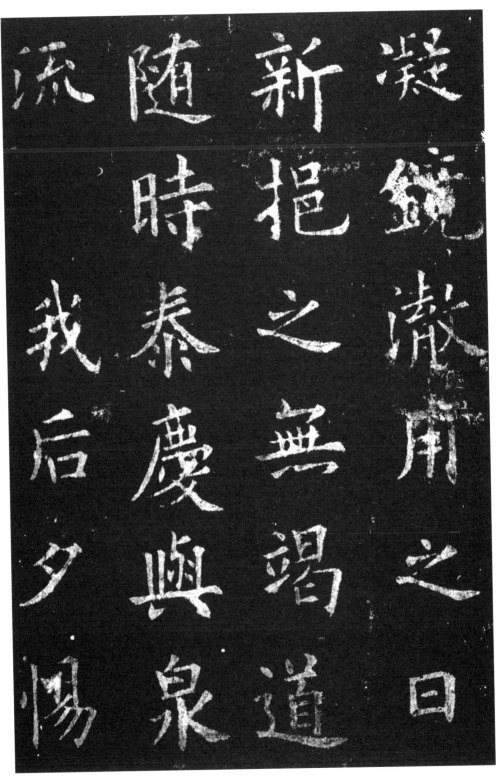

附圖6-10（唐）歐陽詢《九成宮醴泉銘》

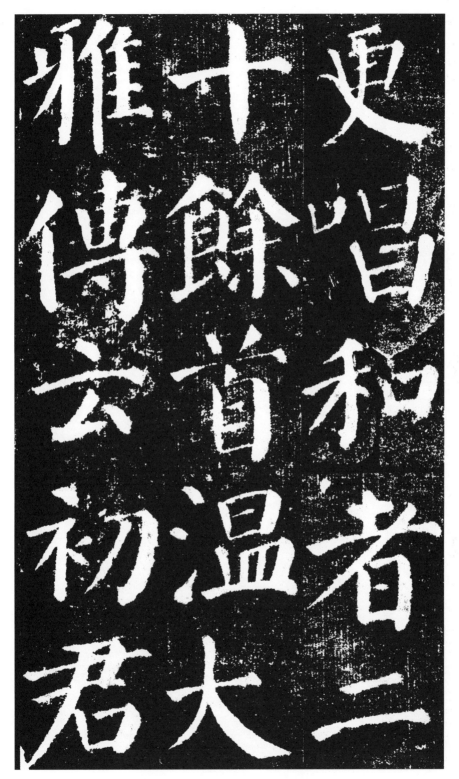

附圖7-1（唐）顏真卿《顏勤禮碑》

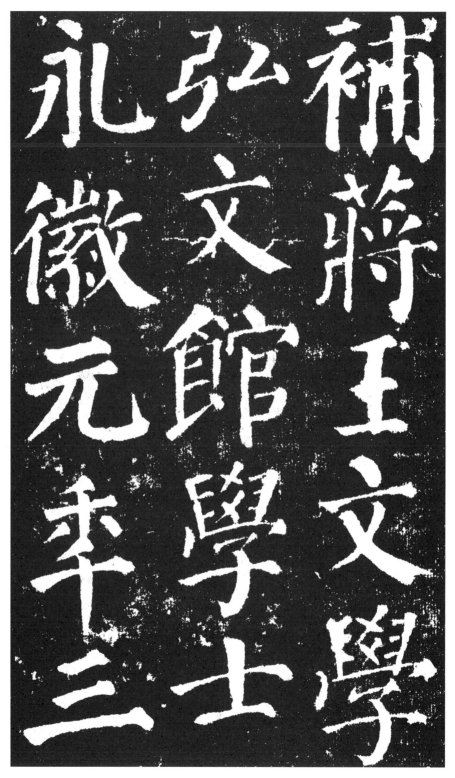

附圖7-2（唐）顏真卿《顏勤禮碑》

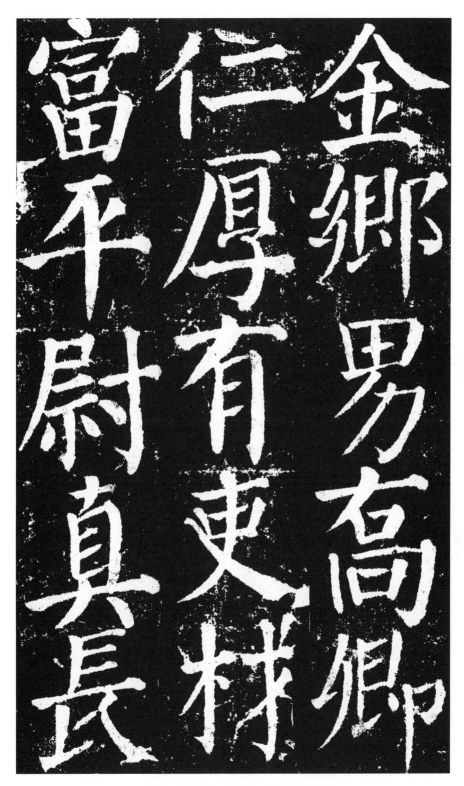

附圖7-3（唐）顏真卿《顏勤禮碑》

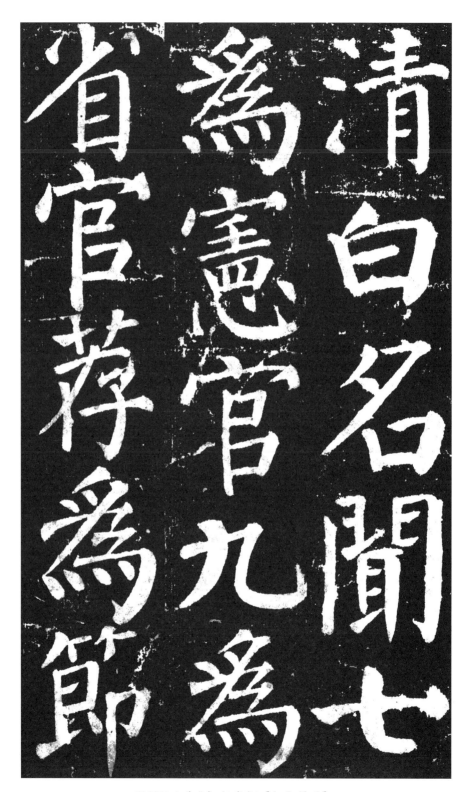

附圖7-4（唐）顏真卿《顏勤禮碑》

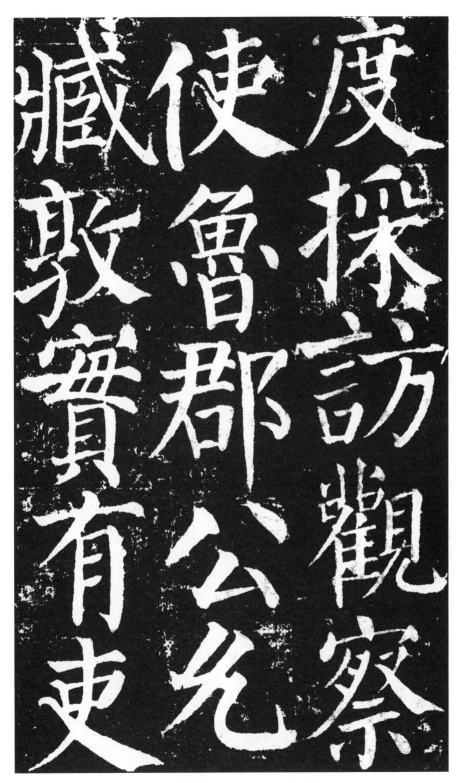

附圖7-5（唐）顏真卿《顏勤禮碑》

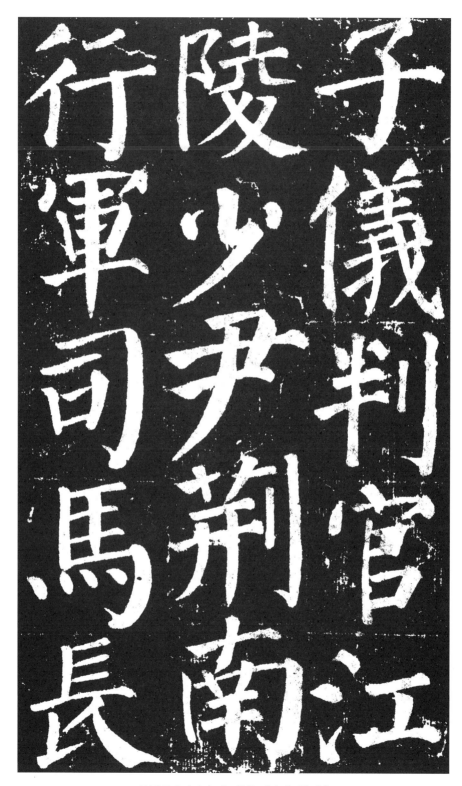

附圖7-6（唐）顏真卿《顏勤禮碑》

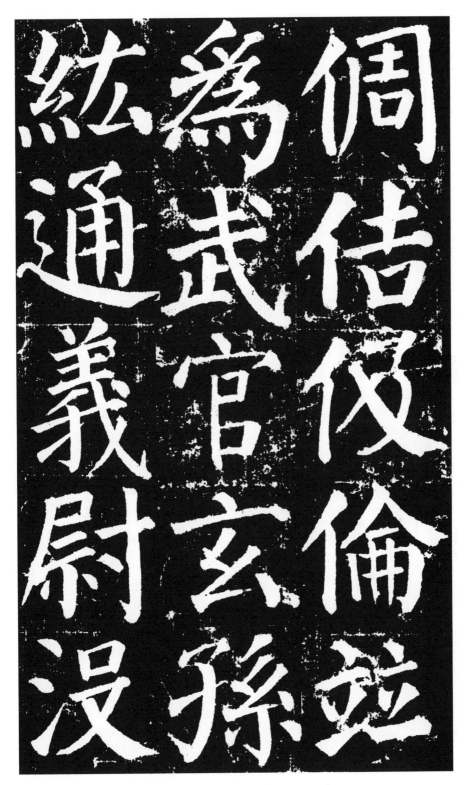

附圖7-7（唐）顏真卿《顏勤禮碑》

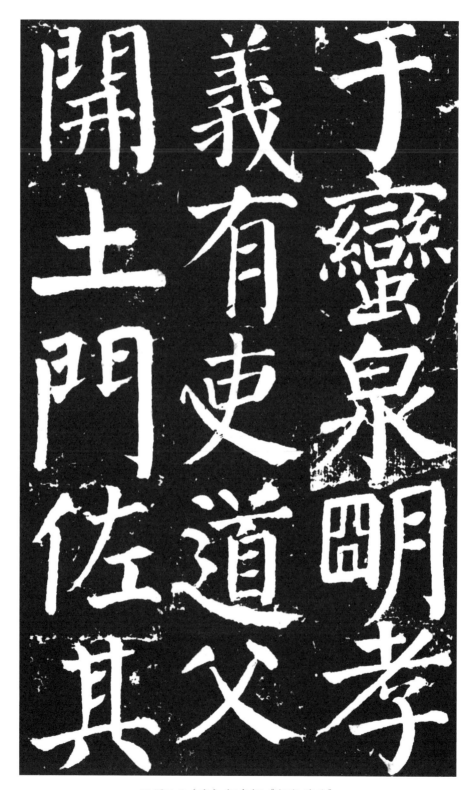

附圖7-8（唐）顏真卿《顏勤禮碑》

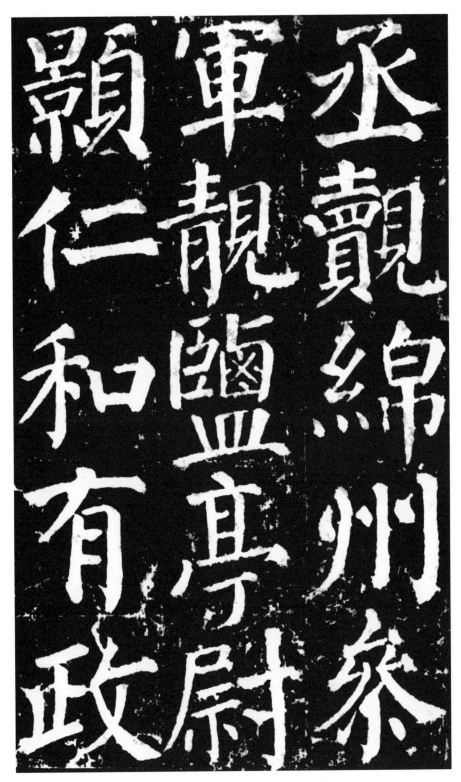

附圖7-9（唐）顏真卿《顏勤禮碑》

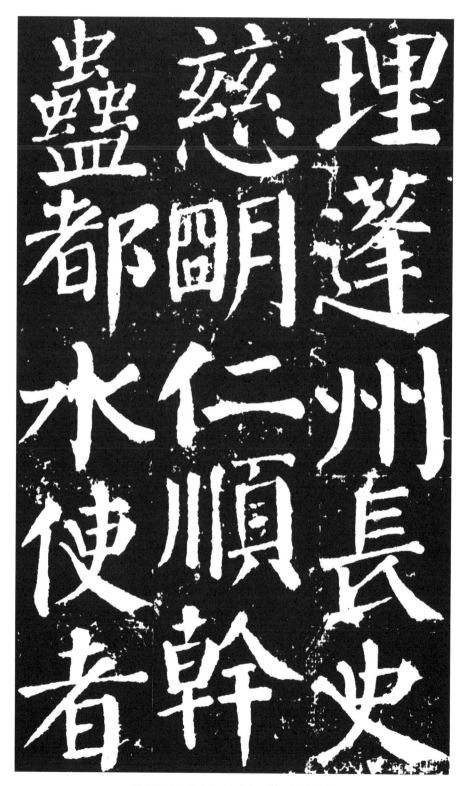

附圖7-10（唐）顏真卿《顏勤禮碑》

國家圖書館出版品預行編目資料

愉快的書法：進入書法的二十四個練習／邱振中
　著. -- 一版. -- 臺北市：大地, 2010. 08
　　面：　公分. --（經典書架：12）
　　ISBN 978-986-6451-19-5（平裝）

　1. 書法教學　2. 教材

942.03　　　　　　　　　　　　　99013978

愉快的書法——進入書法的二十四個練習

主　　　編	邱振中
發 行 人	吳錫清
出 版 者	大地出版社
社　　　址	114台北市內湖區瑞光路358巷38弄36號4樓之2
劃撥帳號	50031946（戶名　大地出版社有限公司）
電　　　話	02-26277749
傳　　　真	02-26270895
E - mail	vastplai@ms45.hinet.net
網　　　址	www.vasplain.com.tw
美術設計	普林特斯資訊股份有限公司
印 刷 者	普林特斯資訊股份有限公司
一版二刷	2012年12月

經典書架 012

大地

定　　價：250元
版權所有・翻印必究
Printed in Taiwan

愉快的書法——進入書法的24個練習
Copyright © 2010 by 邱振中
All Rights Reserved
本書中文繁體字版由中國人民大學
出版社授權出版。